香港插畫師協會-會長的話

"「插畫」是一種態度，是一種人與人的溝通工具，也是一種藝術文化價值。"

一年一度的《亞洲插畫年度大賞》是一個由亞洲插畫協會主辦的跨國文創計劃，從2014年起，每年結集不同國家的精彩插畫作品，並且舉辦國際性的大型展覽及交流，非常難得展示才華的平台。

回顧香港不同年代的插畫發展，最初只被視為「美工」，隨後香港經濟急速發展，「設計」與「廣告」概念逐漸改變，「插畫」行業也漸漸成熟。但是初期仍然處於比較被動角色。經過不少前輩們努力，他們的美術根底非常了得，插畫漸漸由只是輔助廣告推廣的工具，由被動的角色轉為主動出擊，開始有自己的角色、建立個人品牌，商品化，創作模式也層出不窮，更由平面轉化為不同的多媒體、動畫、電玩、人偶等。

「其實亞洲插畫界是有能力百花齊放、百家爭鳴的。」

近年科技不斷發展，以往出版業及傳統媒體廣告業都受到很大的衝擊，但我深信我們應該抱着一個開放的心態，多看、多交流、多認識新朋友，就像今天一樣，很高興認識你們。我深信透過你們寶貴的插畫經驗，及融合各國獨特的藝術文化，從中會發掘更多機遇及發展空間。以致提升亞洲插畫水平，大家一同攜手努力把亞洲插畫專業，引領到更高層次的創作境界，我們需團結力量建立好的「插畫生態」！

祝福《2018亞洲插畫年度大賞》Good Show!!
我信 "插畫可改變世界!"

我再一次衷心感謝亞洲插畫協會
我亦期待有機會大家來香港交流見面。

香港歡迎你！
感謝大家。

香港插畫師協會-會長 伍尚豪

CONTENTS

亞洲插畫協會
ASIA ILLUSTRATION SOCIETY

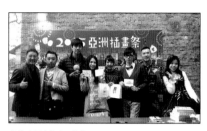

2015/01~02
2015亞洲插畫祭-華山文創園區

2016/10
2016亞洲插畫年度大賞-台南站

2016/09
台灣DHL X 亞洲插畫協會

2015/07
2015亞洲插畫祭
-台中草悟道

2016/04
亞洲插畫協會 X 初音未來特展

2015/11
Caffe Rody藝術創作展

2016/11
2016亞洲插畫年度大賞
-珠海站

2016/04
台灣文博會

2014
徵稿

2016/11
廈門文博會

2015/04
2016亞洲插畫年鑑徵稿

2016/07
2016亞洲插畫年度大賞-台中站

2015/07
亞洲插畫協會 X YAHOO插畫小聚

2015/01
2015亞洲插畫師年鑑出版

亞洲插畫師年鑑
Collections 2015

用插畫改變這世界!!!

2016/04
2016年亞洲插畫年鑑出版

2016/12
水豚君的奇幻童話展著色比賽

2017/01
2017桃園插畫大展 亞洲・崛起

2017/11
日文版2017年亞洲插畫年鑑出版

2017/12
2018亞洲插畫年度大賞
松山文創園區

2017/01
2017年亞洲插畫年鑑出版

2017/08
2017亞洲插畫年度大賞-馬來西亞站

2017/12
2017亞洲插畫年度大賞-日本神戶站

用 插 畫 改 變 這 世 界

🏴 蕭 大 俠

shoutstu01@gmail.com

www.facebook.com/qingyang.xiao

復興商工美工科畢業,台灣著名美術設計人,從事包裝設計。18歲時在當時新成立的上格唱片擔任美工,為上格唱片第一位簽約歌手高勝美設計唱片封套;至今已經設計超過1,000件唱片封套,聘用歌手包括宋祖英、周杰倫、五月天、江蕙、陳綺貞、許巍、韓庚等。是第一位入圍葛萊美獎的華人專輯包裝設計師。曾受聘替馬英九、陳水扁、蘇貞昌等政治人物設計競選歌曲封面。現任美國葛萊美獎、全美獨立音樂獎(Independent Music Awards)及日本Unknown Asia評審。

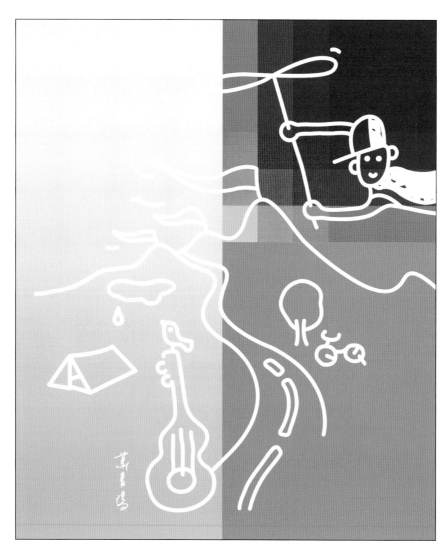

/青旅行－天使的眼淚

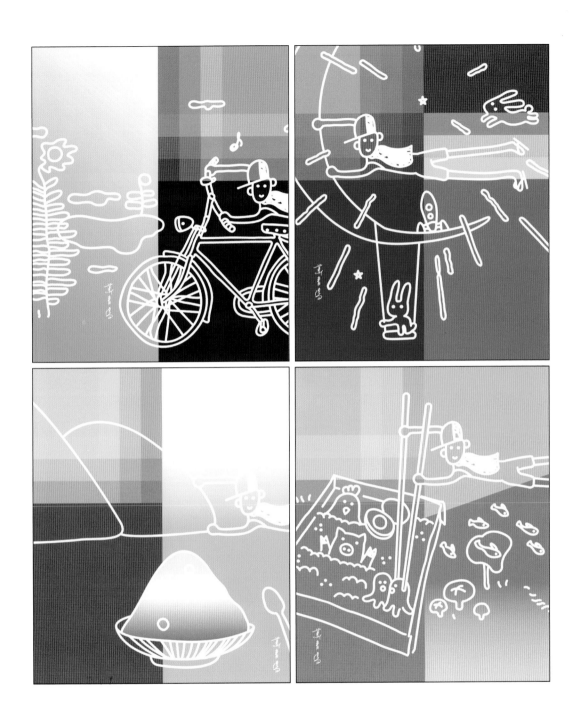

名稱順序由上至下，左至右

01/青旅行－老鐵馬　　　02/青旅行－寂寞島嶼
03/青旅行－富士山剉冰　04/青旅行－關山便當

Illustrator/ 葉青鴒

✿ Winson Ma

winson@winsoncreation.com

www.winsoncreation.com

國際人偶品牌設計師，猿創作由Winson Ma馬志雄一手創立，於2005年12
月成立。亦在2000年創立鐵人兄弟Figure品牌。現在以個人Figure創作品
牌發展，亦同時間以自家創作figure與不同品牌及商場合作，人偶作品更
獲海內外多個獎項。Winson作品展出地方包括香港、中國、台灣、新加
坡、馬來西亞、日本、英國及美國。曾與合作過的本地及國際品牌甚
多。更為業界推動Figure創意文化，積極舉辦Figure比賽。而一手創辦的
「香港動漫人型設計比賽」得到香港動漫電玩節主辦機構全力支持。

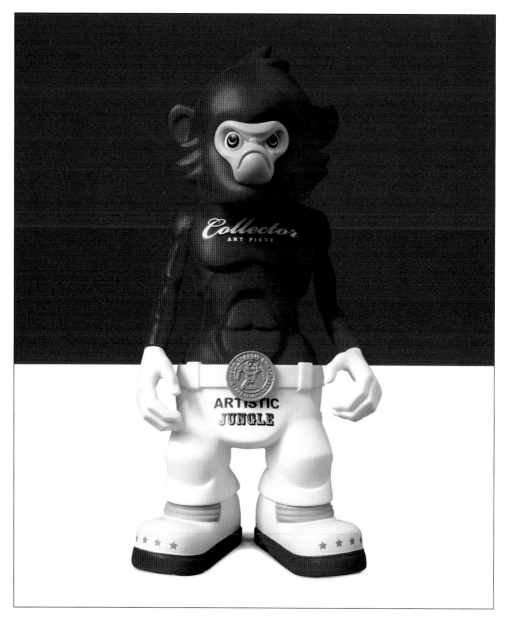

/Collecter Artisic Jungle

名稱順序由上至下，左至右

01/Martial Arts Master Kyoto Lion master

02/Time Wars Yuan Kong

03/Apexworkbot Rescue Team

04/Apexplorers Space Adam

Illustrator/

❁ Kevin Husky

huskyx3@gmail.com

www.huskyx3.com

Kevin認為「藝術創作」就是要忠於自己。所創作的主題要對世界有正面的啟發性。然而,「玩具公仔是對成人世界的反動,是一種兒童期或青春期的延長。」所以,對許多玩具公仔迷來說,Huskyx3裡的三隻超萌哈士奇是陪伴了他們十多年的好朋友,並以青目的角色為大家帶來喜悦及歡樂。除工作外,Kevin致力宣揚關愛動物訊息,熱心參與各機構的慈善活動。近年透過舉辦個人展覽及公益活動,藉此推動 「Love & Respect 關愛與尊重」的生活態度,並提倡愛護動物的訊息。著有《H3的誕生》、《愛著迷》、《Husky x 3品牌聖經》、《我愛H3》、《幼稚我最行》。

/Fighting x3

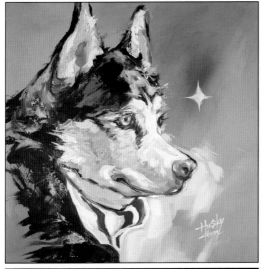

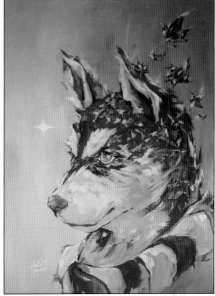

名稱順序由上至下，左至右

01/深情的凝視　　02/微冷的秋

03/互助的力量　　04/音樂感染力

Illustrator/

馬克

lee42@mac.com

www.facebook.com/markleeblog

馬克，1975年生於台北，是位插畫家、設計師、廣告人、創業者與漫畫家，2008年8月起，在部落格上發表一系列以職場為主的圖文創作，經網友的轉寄與媒體的渲染，馬克成了台灣最紅的虛擬上班族。

/我是馬克

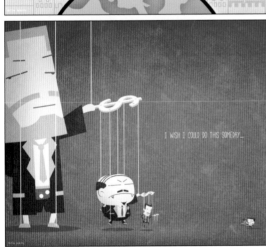

名稱順序由上至下，左至右

01/世界導盲犬日　　　02/敬夢想
03/Free　　　　　　　04/Rita

Illustrator/

Metropolitan Miss

ninahedwards@hotmail.com

www.metropolitanmiss.com

Nina Nina Edwards is a NY-based fashion illustrator with a love for contemporary glamour and elegant touches. She works with fashion, beauty, and lifestyle brands to create modern and stylized illustrations for creative campaigns, editorial contents, surface patterns, branding and more!
She has nearly 20 years of illustration, graphic design, and curating experience in the US and Taiwan. She teaches Fashion Illustration, Digital Art, and Art Licensing classes and workshops at Pratt Institute, New York City.

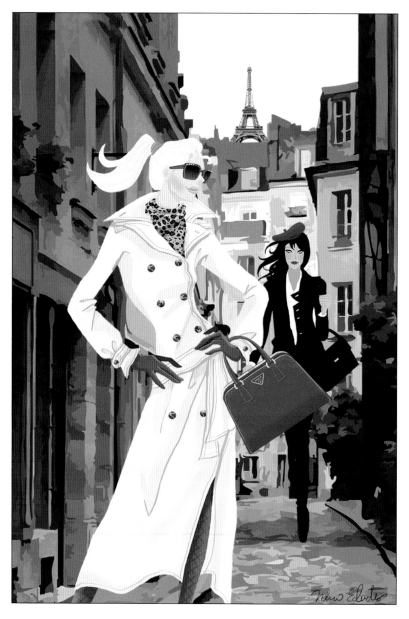

/Paris

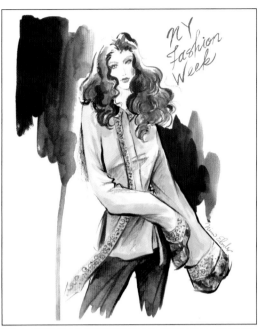

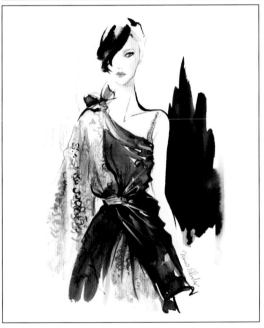

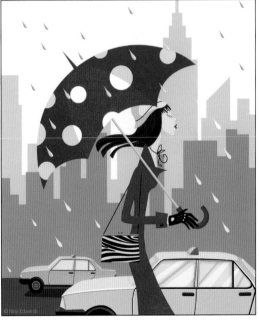

名稱順序由上至下，左至右

business@sanmin1992.com

www.facebook.com/KapibaraSan.tw

水豚君カピバラさん是參考水豚所設計，是在日本大受歡迎的療癒萌主。住在寬廣的綠色草原上的他們喜歡睡覺和鮮綠的草，草原裡的大池塘是大家一起泡溫泉玩耍的地方。快和水豚君及朋友們一起過著悠閒自在的生活吧。

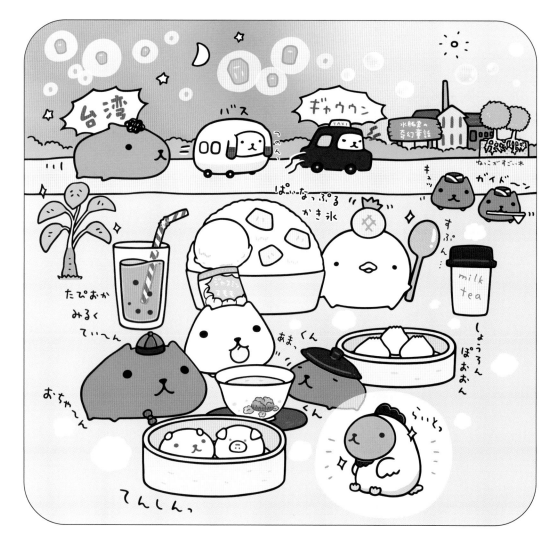

/Taiwan memories

名稱順序由上至下，左至右

01/水豚君夢幻樂園　　　　02/水豚君夢幻樂園

03/水豚君in薰衣草森林　　04/水豚君in日月潭

05/水豚君2018狗年　　　　06/水豚君in台中車站

Illustrator/ **KAPIBARASAN** ©TRYWORKS

啾啾妹

wendy.wang@weido.biz

www.facebook.com/chuchumei.byLIIN/

台灣知名插畫家LIIN筆下角色-啾啾妹擁有港台兩地70萬粉絲支持。
可愛包子頭-啾啾妹與他貼心男友-卡爾，時常上演各種無釐頭
互相傷害的小劇場，讓男女粉絲拍手叫好！Line貼圖熱賣榜常
軍，並於2017出版書籍《謝謝你把我當公主》。

/ 啾啾妹CHUCHUMEI

名稱順序由上至下，左至右

01/幸福彩繪　　02/為妳撐傘
03/浪漫野餐賞櫻　　04/幸福城堡

Illustrator/

🇹🇼 Lu's

www.facebook.com/chingchinglus

www.instagram.com/chingchinglu

可愛的歡樂散播者，永遠傳遞愛的正能量。

2013年開始發表於Facebook，一年飆破60萬追蹤人氣，筆下人物擁有一張白白胖胖的臉、短短的身材，臉上的圓圓粉色腮紅，更是讓人一眼就能認出。

知名角色妃妃&達達，更多次成為品牌及活動代言人，插畫創作擁有可愛Q萌的色彩，加上療癒的人物造型，成為台灣女生最愛的代表人物之一。

Lu's喜歡觀察人們，喜歡把你我都有的生活創作成無數天馬行空的想像，期待世界就是一座最大的遊樂園，永遠帶給大家最歡樂的記憶。

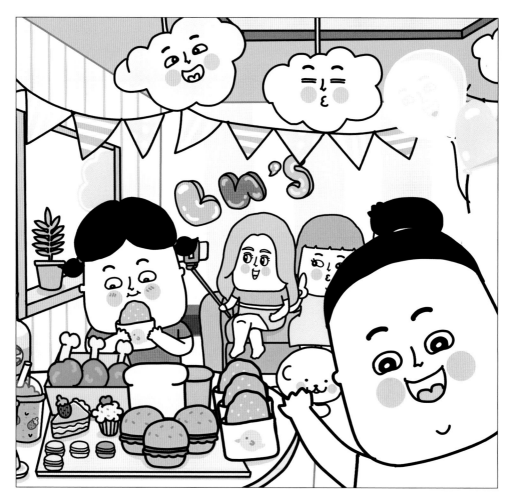

/ 食物派對

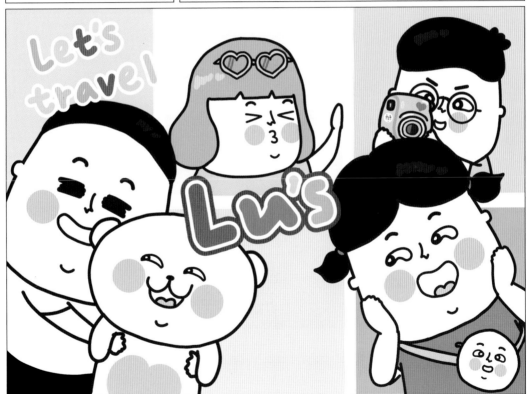

名稱順序由上至下，左至右

01/坐下來看看的時候　　02/瘋狂的我們
03/心情都是美　　　　　04/被抱的熊熊

Illustrator/

多摩君

Sammi@zoder.com.tw

為了慶祝日本NHK電視台-BS衛星放送10周年，於焉而生出的新構想《多摩君》，NHK電視台發表一系列短片，獲得熱烈迴響。隨著授權業務推廣，亞洲、美洲及歐洲均擁有眾多擁護者。

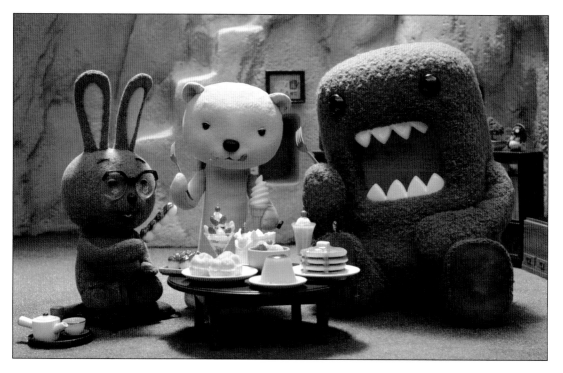

/ 大餐

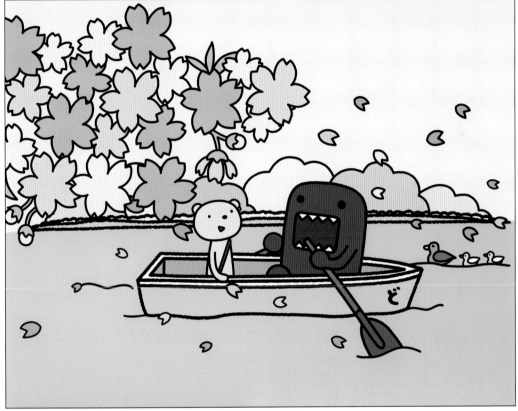

名稱順序由上至下，左至右

01/煙火
02/秋天泡湯
03/花見
04/午睡

Illustrator/ DOMO-kun

● てながさん

business@sanmin1992.com

tenagasan.jp

てながさんは謎の生き物。どこからやってきたのか誰も知らない。ぬくもりを求めて都会にやってきたらしい。腕が長くてクネクネしている。いろんな姿の仲間がいるらしい。

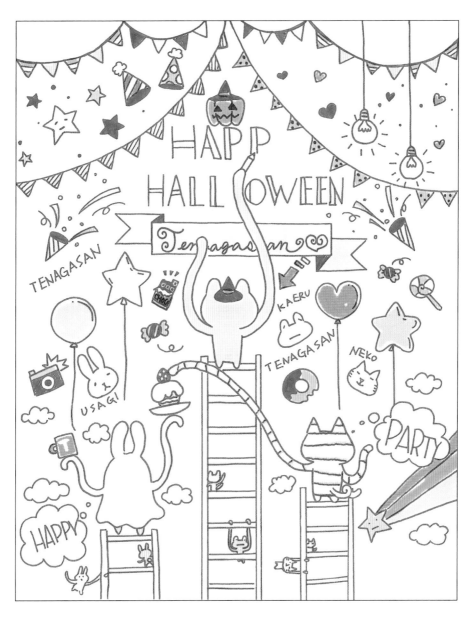

/Happy Halloween

名稱順序由上至下，左至右

Illustrator/

吾輩は猫です。

business@sanmin1992.com

twitter.com/wagahai_is_neko

時に可愛く、時にシュールに！面白いほどよく動く猫たちを
どうぞよろしくお願いいたします！
動作有時可愛，有時跳TONE！肢體靈活到讓人爆笑的貓咪，
請大家多多指教。

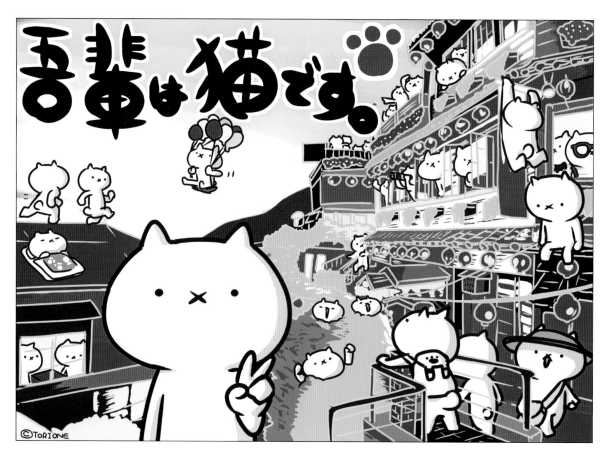

/九份と猫

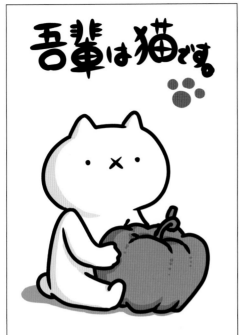

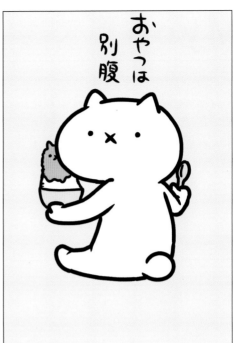

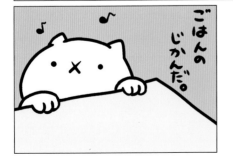

名稱順序由上至下，左至右

01/かぼちゃと
02/おやつと
03/寝の猫
04/ごはんのじかん

 # Myoo

Sammi@zoder.com.tw

Myoo是一隻非常獨特的貓。有一天,一顆酷熱的星球Sauna不請自來,Myoo居住的Raska星球上的雪慢慢融化。Myoo只乘坐太空船離開Raska星球,漫無目的在太空遊蕩。終於太空船的燃料耗盡,Myoo只好被迫降落在地球……。

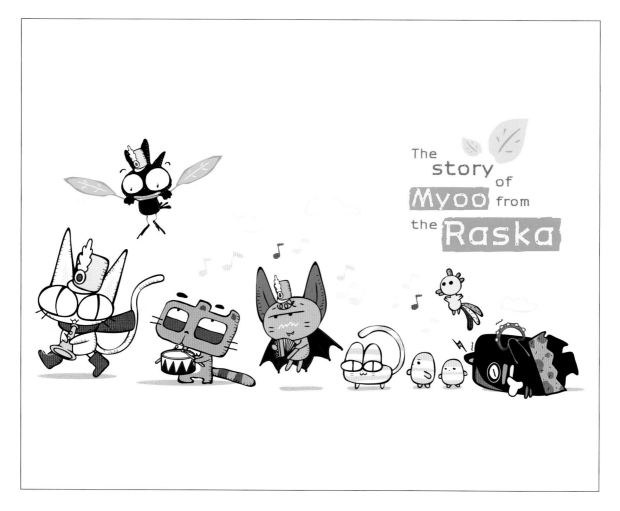

/Prade

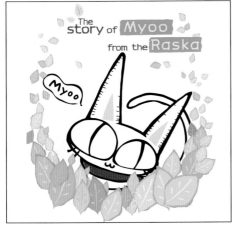

名稱順序由上至下，左至右

01/Tree

02/My Story

03/Rain

04/Afternoon Tea

Illustrator/ my

 # 阿果

kowfong@gmail.com

www.leekowfong.com

阿果，本名李高豐，新加坡繪本作者、插畫家、理工學院講師、《聯合早報》專欄作者、不切實際的夢想家。

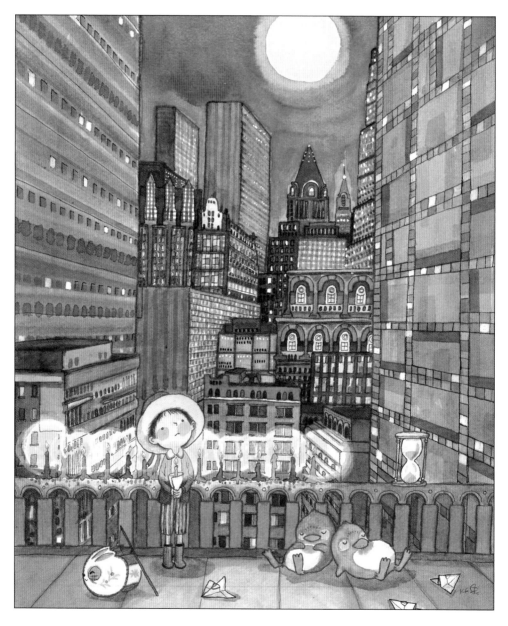

/citymoon 城里月光

名稱順序由上至下，左至右

Illustrator/

Ziqi

monsterlittle@gmail.com

facebook.com/monsterlittle.ziqi

Ziqi (Goh Jit Hee) is a Malaysian character artist based in Singapore. He specialises in designing cute, fun and sometimes bizarre characters inspired by his love for Japanese style. One of his dreams is to create a character empire which can bring joy to everyone.

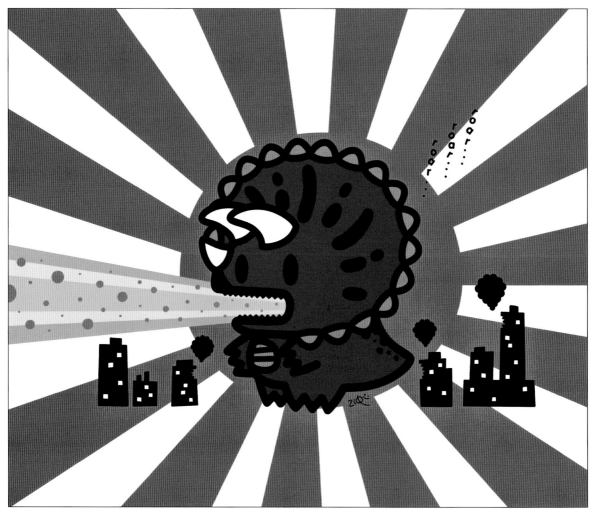

/Kaiju Triceratop

名稱順序由上至下，左至右

01/Koala and the little Wombats 02/Panda Panda
03/QiQi to the Moon

Illustrator/

SeanWei翔

seanweidesign@gmail.com

www.instagram.com/loveattack47/

生於台灣台北，職業角色多元、插畫師、廣告設計師、刺青師、熱衷拳擊格鬥與音樂DJ，從事廣告設計工作多年，長期輕度躁鬱症且過動症，作品風格呈現陰柔兩極，內容顛覆經典與潮流，強悍刺青融合細膩插畫的血脈，變化綺麗而浪漫的柔情異境，用圖騰怒吼革命宣言，滿腔熱血與浪漫風情的藝術家！

/武士魂_翔鷹

名稱順序由上至下，左至右

01/老虎啤酒藝術聯名　　02/麥當勞可口可樂2015x藝術聯名
03/搖滾般諾　　04/電音武士

Illustrator/ Sean Wei

■ Ariel Chi

ariel@6636.com.tw
www.6636.com.tw

紀淵宇 Ariel Chi
資深廣告創意人,從南美洲的智利到臺灣,創意工作實務經
驗超過30年,是創意總監、平面設計師、品牌規劃師與創意
商品設計師、動漫&影片創作者。106年成立6636創意公
司,10年間服務過眾多各類跨國品牌,與協助不同客戶成功
推出品牌上市。

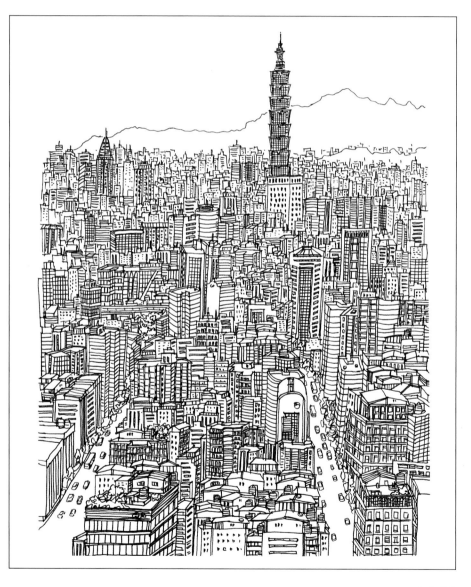

/台北印象

名稱順序由上至下，左至右

01/月來越近
02/THE MODERN BONSAI
03/天下為公
04/無我-下雨天

Illustrator/

星座小熊布魯斯

bluesbear.bear@gmail.com

www.facebook.com/blues.bear

星座小熊布魯斯是一隻會裝扮成12星座的小浣熊,想透過趣味的圖片風格,搭配細微的觀察分析,讓大家能夠更了解自己或是有想更了解的人,進而去改變自己或是理解對方,一起變成更棒的人!

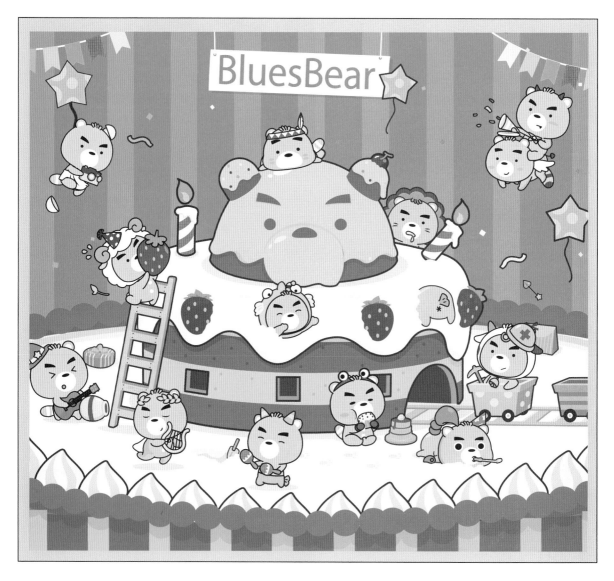

/ 12星座小熊賀圖

名稱順序由上至下，左至右

01/小熊與朋友　　　02/草莓系列

03/萬聖節快樂　　　04/生日快樂

Illustrator/ **BluesBear**

歐寶

toopel@gmail.com

我常常在想,投入這樣新媒體的領域,是我最接近小時候夢想的時刻。就像是一個拿著畫筆的科學家,在三角函數的空間裡,找出星座排列的浪漫圖樣。所以,我以我的工作為榮、我以我的專長為樂;對我而言,將對專業的熱忱轉為歡愉的氛圍傳遞出去,達到展示教育的最高宗旨:「寓教於樂」,是我每天不斷努力的目標。我愛極了用電腦創造出任何美的東西!

/後人類公仔畫框

 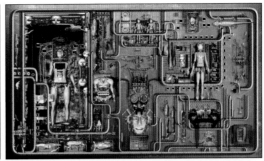

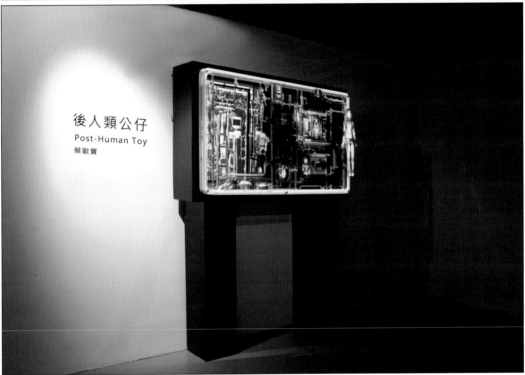

後人類公仔
Post-Human Toy
蔡歐寶

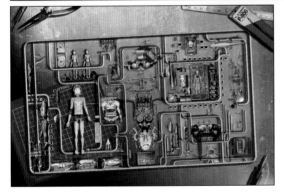

名稱順序由上至下，左至右

01/後人類公仔變形
02/後人類公仔
03/後人類公仔展出
04/後人類公仔

Illustrator/ *T40B*

紙皮 Paper Skin

www.facebook.com/stretchingbearbear/

www.instagram.com/stretching_bear/

PaperSkin在今年創立了拉筋熊Stretching Bear品牌。

拉筋熊是一隻肥熊,喜愛食甜品,但因為他太肥胖,所以需要拉筋和做運動減肥。 拉筋熊這插畫品牌分別在台北參與了台灣文博會、台北國際玩具創作大展等展覽。而在香港參加了第三屆香港手作及設計展、動漫節,以及JCCAC 等手作市集。

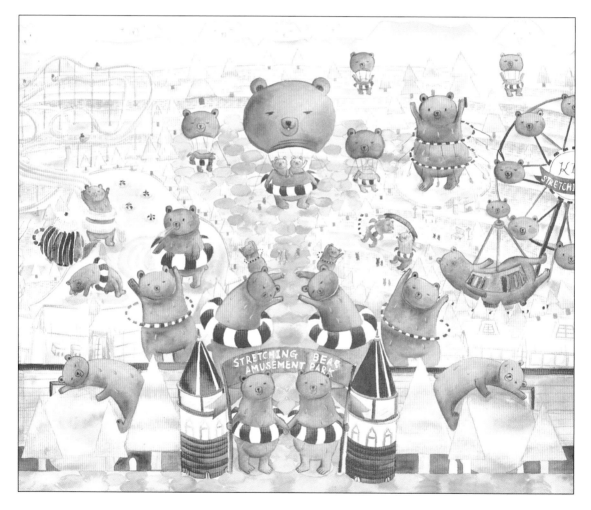

/Stretching Amusement Park

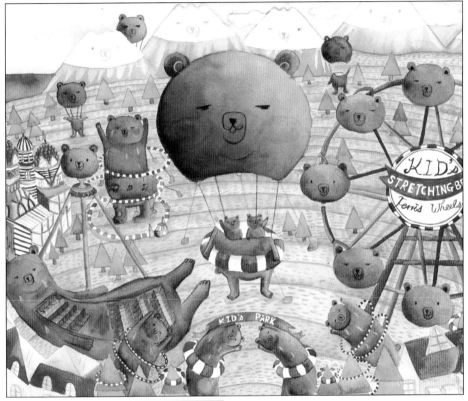

名稱順序由上至下，左至右

01/Stretching Amusement Park_Sea
02/Stretching Hill
03/Stretching Amusement Park_land
04/Stretching Pirate Bear

Illustrator/

Ah仔HeIren

helrenmak@gmail.com

ahchai.com

www.facebook.com/my.mind.hk

香港插畫師協會成員，自幼熱愛繪畫及創作，深信圖像是人與人之間溝通的橋樑，並以畫筆建構世界！利用扭曲空間與時間，營造出虛幻的畫面，以夢幻的風格塑造出幸福感。創立插畫品牌My Mind，並曾參與台灣文博會、香港手作及設計展等展覽，讓插畫盛載夢想。

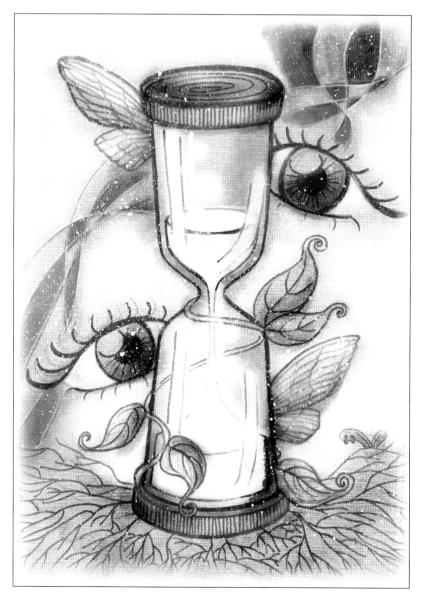

/Starting at the time files

名稱順序由上至下，左至右

01/Looking for you1
02/Looking for you2
03/This moment is future past
04/It is your own ideology

Illustrator/

🌸 隨葉

yoy.gog@gmail.com

www.facebook.com/deafive/

Gabriel Li is an illustrator and game artist born in Hong Kong. He was used to be a product designer. After finished an local illustration course he fully concentrated on the career of illustrator. Gabriel draws inspiration from Warring States Period of China, Art nouveau art and Art deco art. History and Animals are also his main source of inspiration. Now Gabriel is focusing on the creation of "Timid and Ange" : a little bear without bile and an Angora rabbit being plucked before. He wants to express his critical thinking on Consumerism and Material civilization.

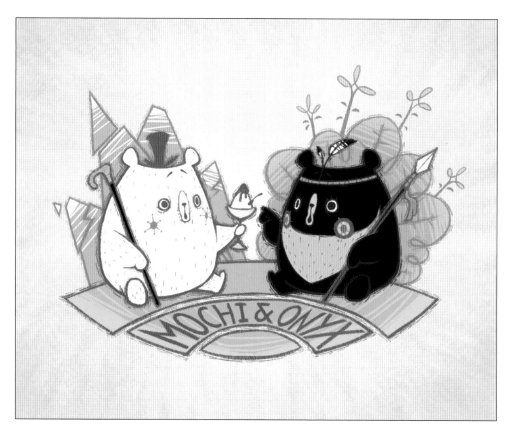

/Mochi_Onyx

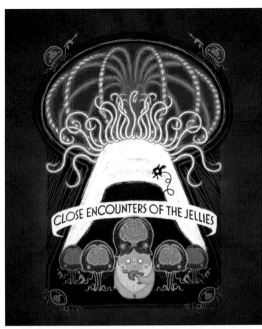

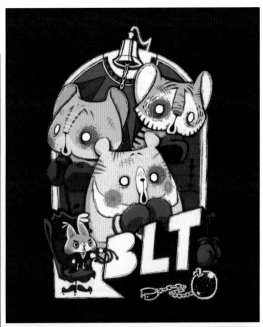

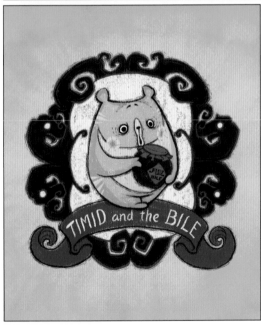

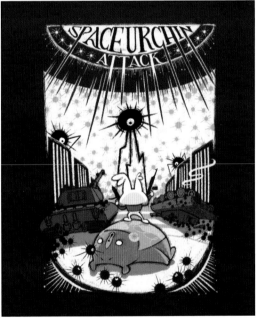

名稱順序由上至下，左至右

01/close encounters of the jellies 02/BLT

03/Timid and the bile 04/space urchin

Illustrator/

Tham Yee Sien

tham821@yahoo.com

www.facebook.com/thamyeesien

譚裕旋，出生於馬來西亞。香港插畫師專業會友。從事插畫工作多年。畫作深受賞識，因而被邀請參與純美術創作領域，得到無數好評。現時專注探討普普藝術及美式插畫文化等藝術運動。

/DragonEye

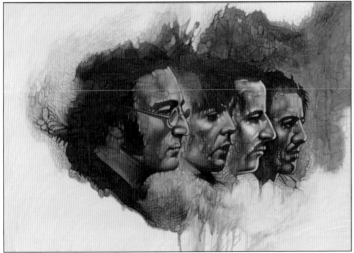

名稱順序由上至下，左至右

Illustrator/

李勁陞

luegg1019@gmail.com

www.facebook.com/luegg1019/?ref=page_internal

原廣告公司創意，離開18年廣告生涯投入插畫創作，2012年首次發表「城市遊樂園」插畫個展，作品使用沾水筆、色鉛筆、壓克力顏料繪製。目前從事視覺設計、插畫與版畫創作。

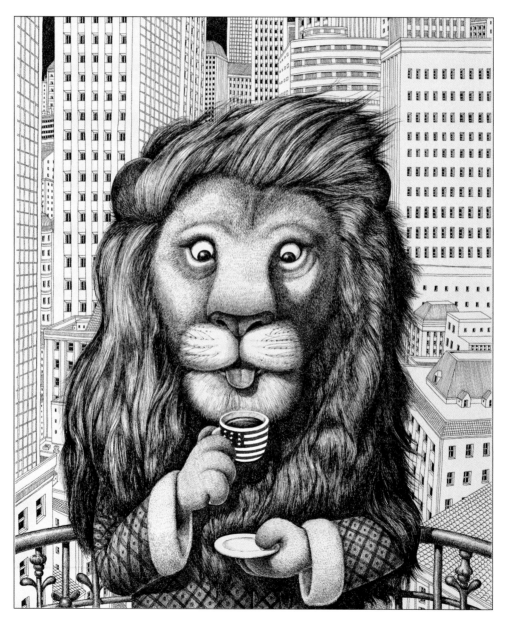

/ 咖啡癮

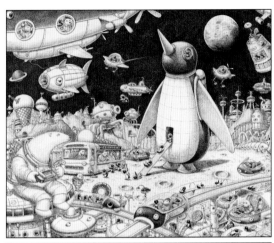

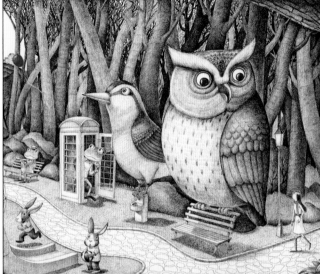

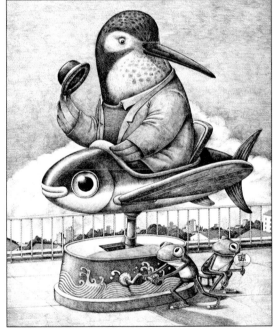

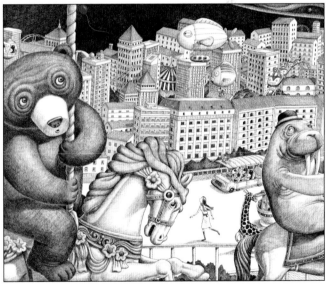

名稱順序由上至下，左至右

01/企鵝星球　　02/神秘森林

03/午後的天台　　04/城市遊樂園

Illustrator/

Hin Cheng

hellohincheng@yahoo.com

www.facebook.com/hellohincheng/

My name is Hin Cheng, born in Hong Kong. I am the proferssional member of Hong Kong Society Of Illustrators and I am a freelance illustrator. I like the old Hong Kong culture very much, so I would like to show this culture in my illustrations.

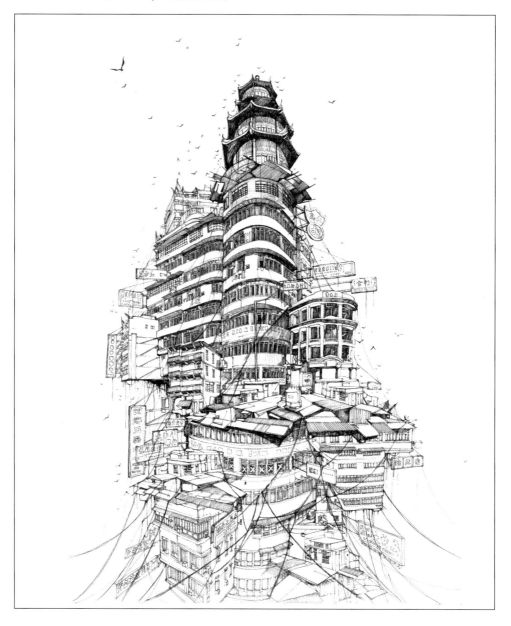

/香港唐樓

名稱順序由上至下，左至右

01/色彩
02/旅程
03/香港棚屋
04/香港公屋

Illustrator/ HIN

Maf Cheung

mafcheung@gmail.com

www.facebook.com/mafcheung/

近年愛上Cyberpunk揉合傳統的無限放空中的孩子。

/不哭不哭

名稱順序由上至下，左至右

01/賽博朋克花旦

02/笑著哭

03/誰家寵物

04/花一旦沒了根就死了

Illustrator/

鄧喂

ra@arra.hk

www.facebook.com/arra.tang

鄧喂，八十後，香港製造。公仔佬，文盲。〇八年畢業於香港理工大學設計學院，一二年成為香港插畫師協會專業會員。相信商業能化為藝術。現為全職做人兼職廣告美指、插畫。他的作品屢獲多個本地及國際性獎項。

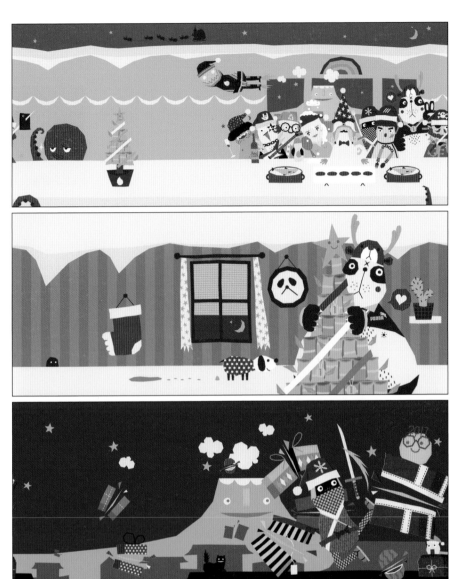

Illustrator/

小白丘 Sylbaak Hill

sylviayeh28@gmail.com

www.facebook.com/sylbaakhill/

Sylvia Yeh, worked professionally as an animator. Painting has always been her interest as demonstrated on expressing pet's journey of life as well as the beauty of nature, age of industrialization, culture and heritage. Gone through various iterations, sculptures and art pieces she forms her modern-day style.

Sylbaak Hill as the start of the her stories, her initiation of the universe...

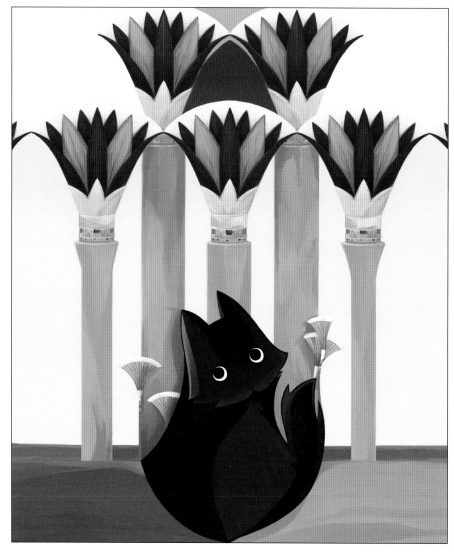

/Sylbaak Hill-回到古時候的那兒

名稱順序由上至下，左至右

01/Sylbaak Hill-看見不明植物　　　02/Sylbaak Hill-躲進藍布窩裡

03/Sylbaak Hill-塞滿黑子房間的聖誕花　04/Sylbaak Hill-仰望沙丘的星夜

Illustrator/ *Sylvia*

Lotus Lin

loturs@mail2000.com.tw

www.facebook.com/jingledeer/

Inspired by the ambience of working as an artist-assistant for 6 years, multiple influences quickly aroused her desire to paint again. After two years continually publishing works on social media and be seen in several creative markets, she finally set up her mind, became a full time painter.

/kiddo Black

名稱順序由上至下，左至右

01/Christmas tree 02/bed time

03/Banana split 04/Grace in spring time

Illustrator/ **l.l.** 二017.X

大韋小姐

mingyeewai@gmail.com

www.facebook.com/profile.php?id=100013452573942

喜歡發呆。

/關於夢一場

名稱順序由上至下，左至右

01/海深時見鯨　　　　02/第六种可能（1）
03/第六种可能（2）　　04/第六种可能（3）

Illustrator/

Roger

rogerX69528@gmail.com

www.facebook.com/roger528.fans/

台南出生高雄長大，現職插畫教師、繪本作家。 著有《回家的路上》、《Jumbo泡咖啡的臘腸先生》、《 馴人師 》作品細膩、風格多變，透過畫畫的方式，記錄著生命裡不被忘記的美好時光，目前居住、工作於台北。

/馴人師-花豹

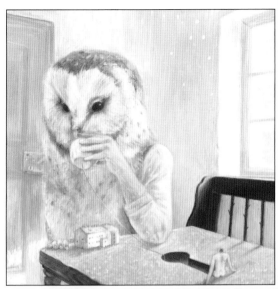

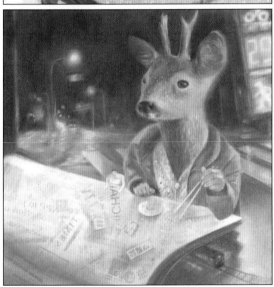

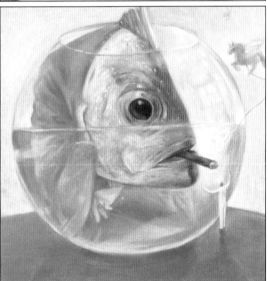

名稱順序由上至下，左至右

01/馴人師-貓頭鷹　　　02/馴人師-小豬
03/馴人師-鹿　　　　　04/馴人師-鯛魚

Illustrator/ 羅傑光耀

禮賀 Aza Chen

aza.qlub@gmail.com

www.facebook.com/aza.qlub/

禮賀以桌上遊戲美術設計為主。2011年自費出版「禮賀台灣」後，至今已設計出版10款桌上遊戲，禮賀設計的遊戲風格充滿了童趣、可愛、歡樂的氛圍。透過桌上遊戲行銷台灣；目前有疊疊貓、箱貓、Kitty Paw等，授權美國、俄羅斯、澳洲等出版社。

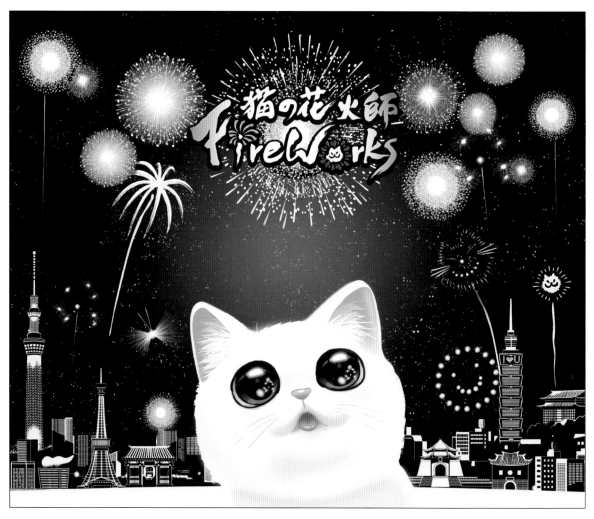

/貓の花火師Fireworks

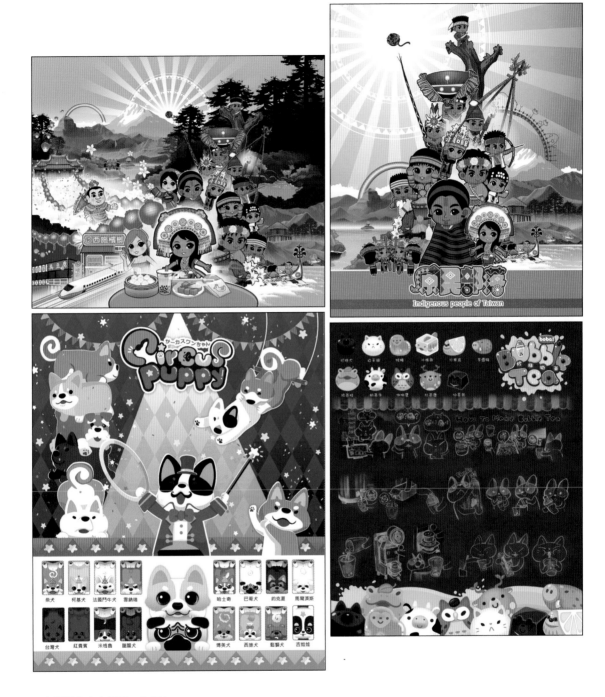

名稱順序由上至下，左至右

01/ 禮賀台灣Hello Taiwan　　02/ 原民部落Indigenous people of Taiwan

03/ 貓掌對對碰Kitty Paw　　04/ 珍珠奶茶Bubble Tea

Illustrator/

Pearl Lin

pearlin1126@hotmail.com

pearlin1126.wixsite.com/myillustrationsite

正處於30歲之前尋找人生方向的迷惘期，熱愛圖像與文字。繪圖的時候，總是會讓我思索自己是一個什麼樣的人，一筆一劃畫出內在真實的自己，分享靈魂的樣貌與風格。

/森林裡的放學午後

名稱順序由上至下,左至右

01/ 感官世界 - 觸覺　　02/ 兩人世界一

03/ 兩人世界二　　04/ 感官世界 - 嗅覺

Illustrator/ *Pearl lin*

一個蘗字

reila_mine@hotmail.com

www.facebook.com/%E8%98%BC-Mizi-250582781964021/

畫圖是自己通往外在的出口。

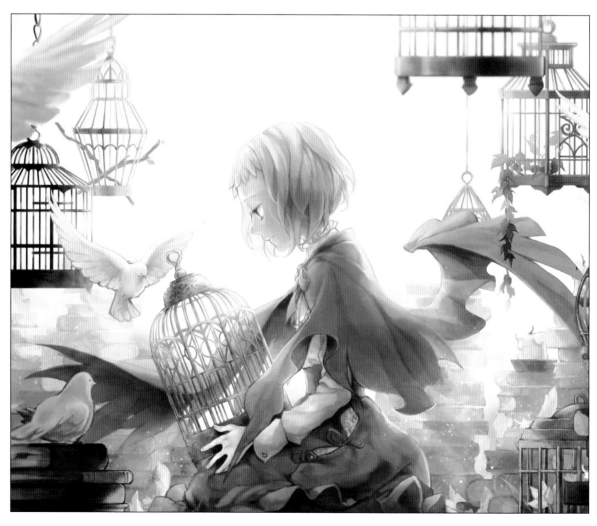

/籠鳥與花的城堡

名稱順序由上至下，左至右

01/ 夜星與露　　02/ HEY MY DEAR

03/ 四方大地　　04/ 直至夜鶯歌唱的夜晚

Illustrator/ MIZI

拉菲

tonymatiz0318@gmail.com

www.facebook.com/Rafi.Drawing.Diary/

張靖,一個愛畫畫的大學生。熱愛使用水彩這個媒材來創作,並且覺得手繪作品有一份特別的溫度,因此也喜歡用插畫的方式來說故事,總是認為畫畫是一件非常幸福的事。

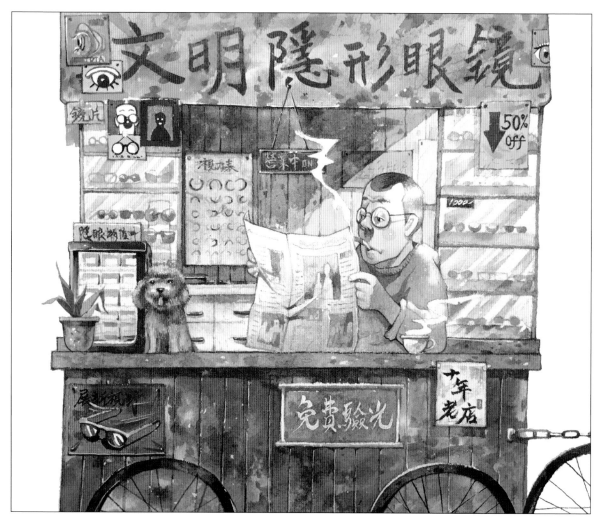

/老爸的眼鏡店

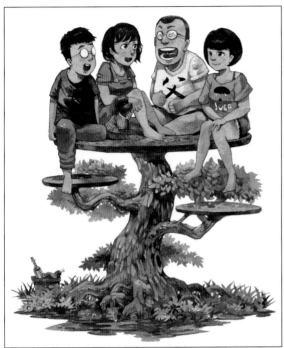

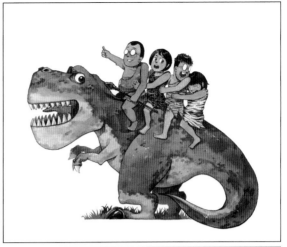

名稱順序由上至下，左至右

01/ 秘密基地　　　　02/ 來去侏羅紀住一晚
03/ 全家組隊去打怪　04/ 乘客們已超重

Illustrator/

JIYOU

jiyou2902082@gmail.com

www.artstation.com/artist/jiyou082

自幼時期喜歡塗鴉進而持續以插畫家的職業道路前進，偏愛較為寫實奇幻類型的題材作為發揮，尤其是場景上的塑造最令我陶醉，今後會有更多的個人系列創作計畫，請大家多多指教。

/賽博龐克

名稱順序由上至下，左至右

01/亞特蘭提斯城
02/愛的禮物
03/獵人酒館
04/費諾的傑作

Illustrator/ 鍾其祐

阿學 R Xue

eric10021996@gmail.com

www.facebook.com/hirxue/

你好，我是阿學。

/ 歡迎光臨

名稱順序由上至下，左至右

01/ 甜甜的　　　　02/ 美食圖鑑
03/ 珊瑚公主　　　04/ 偏頭痛

Illustrator/ RXUE

CCC

chi72004@hotmail.com

www.facebook.com/bobipapago/

從小就喜歡塗鴉,希望可以把自己的深刻感受透過繪畫而記錄下來,也透過畫筆說故事,慢慢瞭解自己的內在;傳達光明圓滿善的正能量。透過對藝術的熱愛緊握畫筆,不斷回歸到最原始的狀態下,不忘初衷。

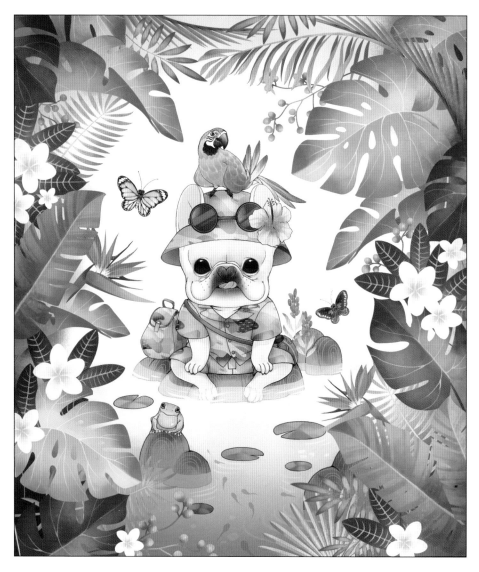

/雨林探險家

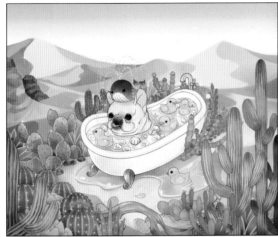

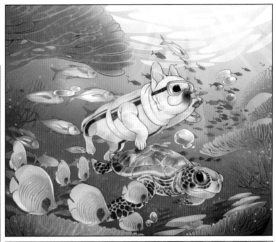

名稱順序由上至下，左至右

01/ 沙漠裡的天堂 02/ 海底狂想曲

03/ 還是家鄉的冰最甜美 04/ 悠閒的午後

Illustrator/ *Yachi Lai*

Depei

a5237933@hotmail.com

www.facebook.com/depei1120/

喜歡畫圖，專業是工程，熱愛物理和數學，最喜歡的運動是網球
很開心一路上都有他們相伴。

/大城市

名稱順序由上至下，左至右

01/ 傑夫的下午　　　02/ 工程師胡立歐

03/ 左輪手槍牛排館　04/ 束手無策的鐘錶行老闆

Illustrator/ *Depei*

Glory Cheng

gloryqqsolar@gmail.com

www.facebook.com/gloryartlife

創作其實是很內在、很個人的事。
我喜歡用圖像與色彩表達對生命與生活的感受、觀察、想像，
那是一種難以用文字精準對應替代的表達型態。

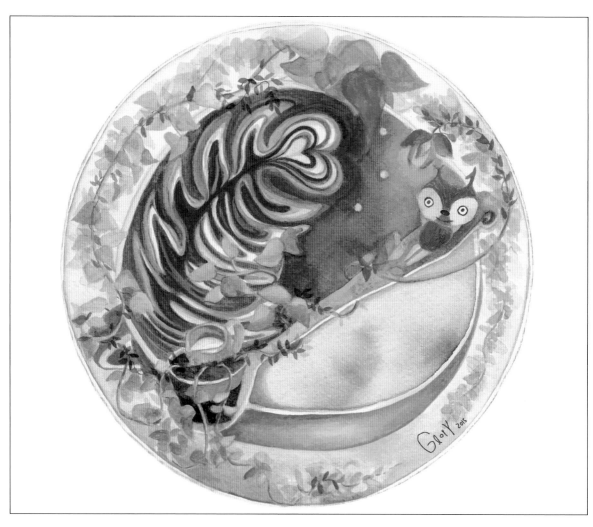

/一杯咖啡的空間

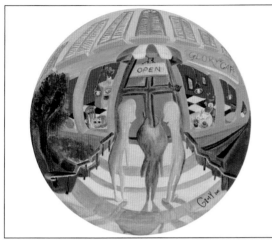

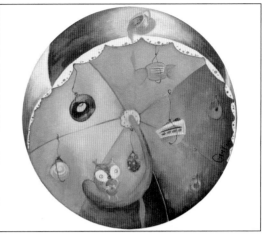

名稱順序由上至下，左至右

01/ 買故事的咖啡館　　02/ 晴天傘

03/ 帽子先生的玩笑　　04/ 說話的迴廊

Illustrator/ *Glory*

Stanley Dai

simon71213@yahoo.com.tw

www.facebook.com/StanleyDaifull/

Stanley Dai將神祕的宗教符碼結合了古典美學，編織出一幅幅動人的華麗異境。從自創品牌授權到企業商品、出版、廣告、時尚、空間等多元經營。作品包含Microsoft、hTC、samsung、中國信託、統一、中國萬達集團、Giordano、雪印奶粉等知名企業。

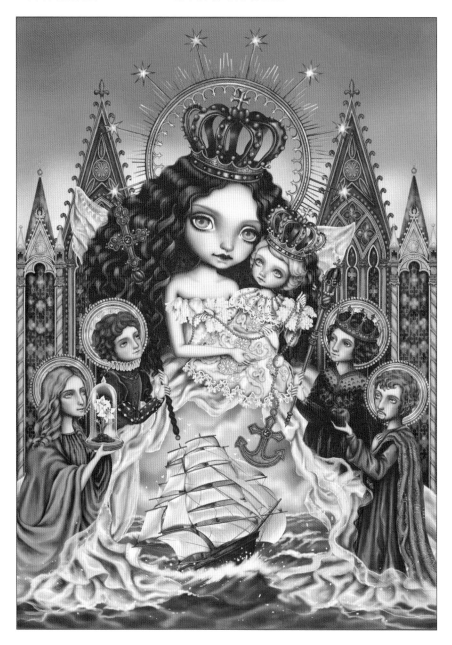

/Journey to Heaven

名稱順序由上至下，左至右

01/Secret Paradise 02/Beauty and Purity
03/last supper 04/Lost Love

Illustrator/

西海

k0976040357@gmail.com

www.facebook.com/westcoast0/

我的創作之中，時不時會出現山與海，花與樹木，我對他們有特殊情感，我的家鄉，竹南，就在西海岸的旁側，而另一邊就是山，也許我可以說是在海邊長大的，年復一年，日復一日的往返海邊，每一次去拜訪，每一次他的姿態都有所不同，而我也是每一次都有所改變，我看著美麗的海岸線被人為破壞，感觸很多，但我們真的好像尚未找到科技與生態共存的方法，我也喜歡一些人為的腳印，一些工業與科技的發展，他們展現的是人類的文化，但自然的文化誰來捍衛?而我帶著這樣的心情在諸多創作裡，都一直希望自然與科技共存。

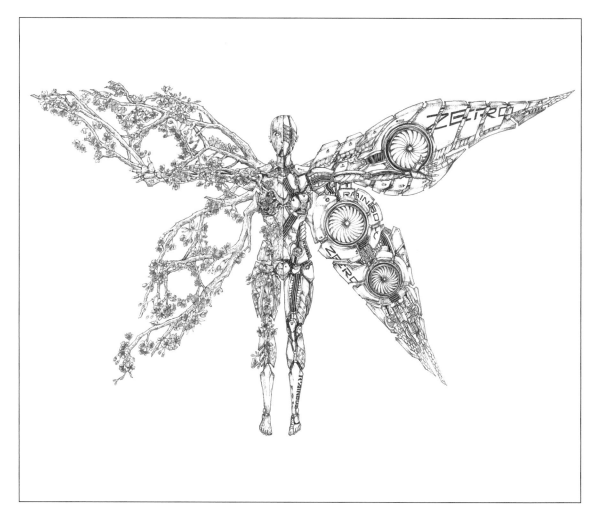

/零式01

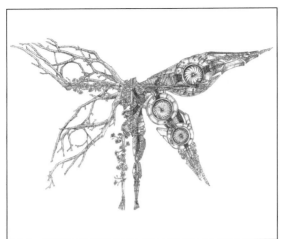

名稱順序由上至下，左至右

01/ 零式02 02/ 八式

03/ 心 04/ 西海

Illustrator/ 西海

 曇

parisstrabarry@hotmail.com

Hello from Taiwan!
Love illustration/ yoga/ travel
Love all beautiful spirits!

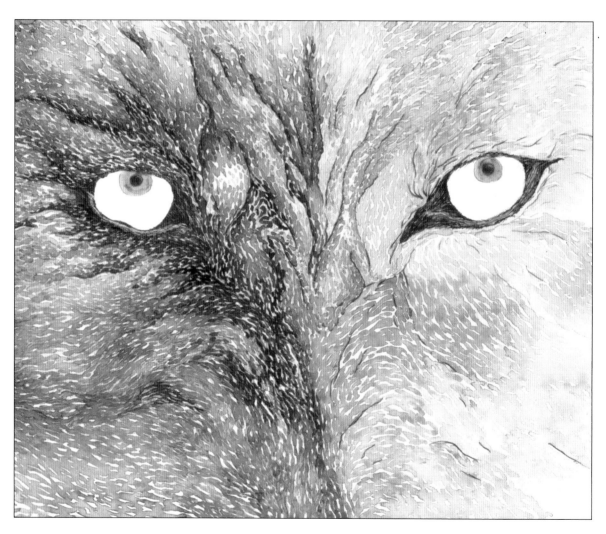

/awake

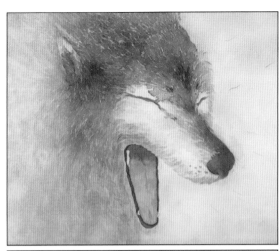

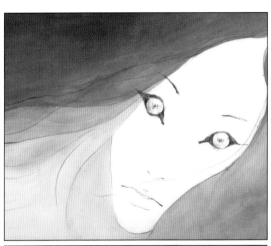

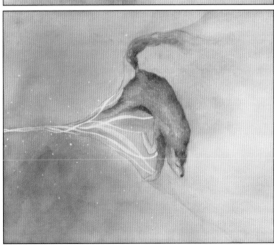

名稱順序由上至下，左至右

01/ sober 02/ go on
03/ processing 04/ bind

Illustrator/

DIVEDOG

nttc6512@gmail.com

www.facebook.com/Divedog.art/

我喜歡畫女孩跟動物，特別喜歡狼和狐狸；繪畫方面偏向寫實插畫風格。

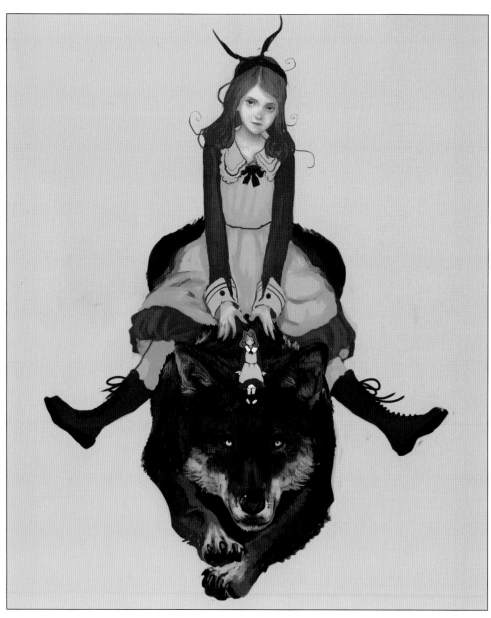

/Gray Doll - fun

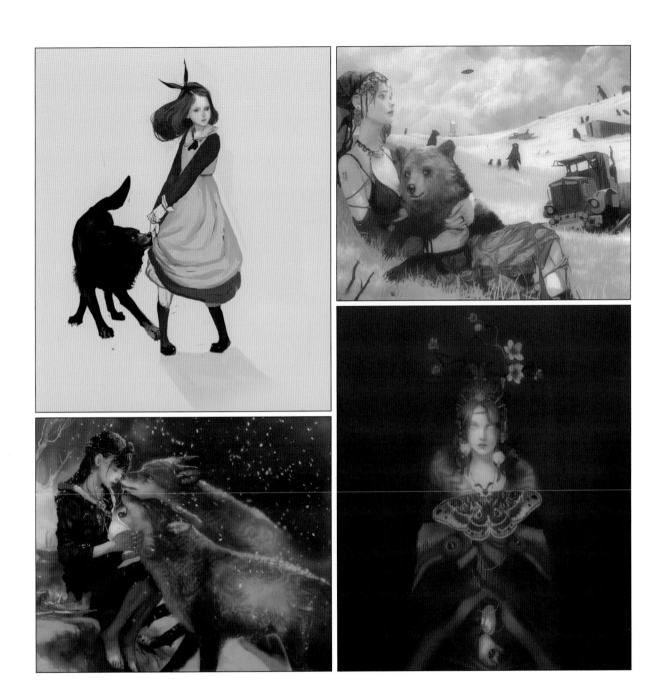

名稱順序由上至下，左至右

01/ Gray Doll -liar 02/ 吉普賽巫術.UFO

03/ 幽狼祭祀 04/ moth

Illustrator/

Presto

lent030888@gmail.com

www.instagram.com/yun._.lento/?hl=zh-tw

喜歡整天在房間發呆和畫畫。

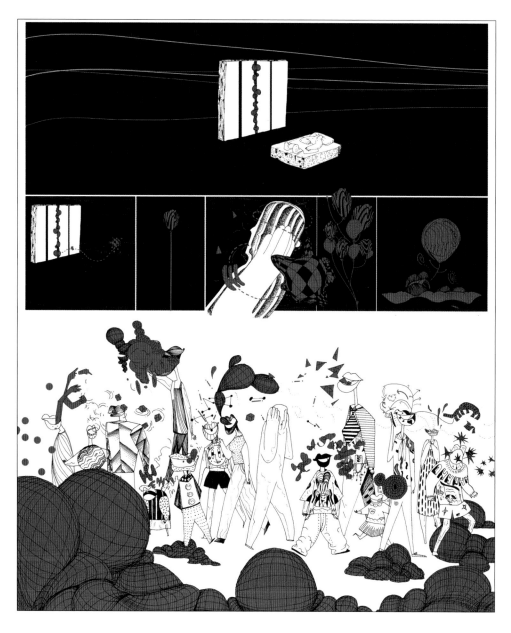

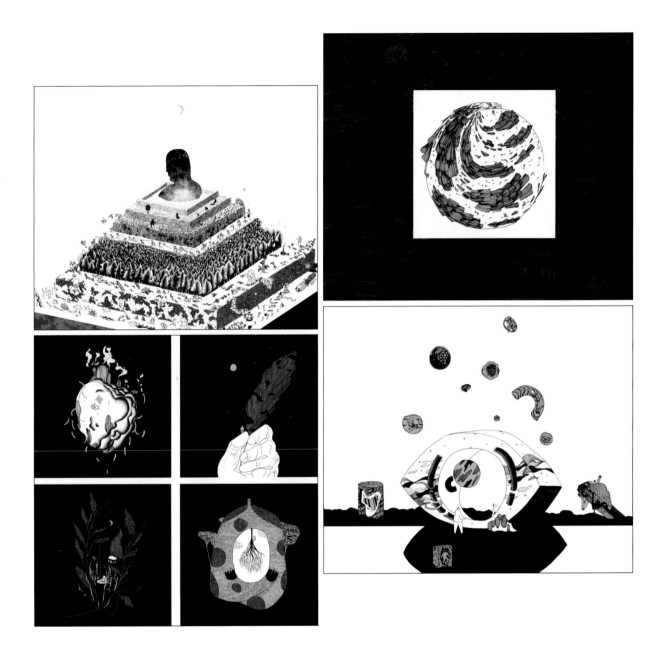

Illustrator/

Dudu Ru

miyake09@gmail.com

www.facebook.com/dudu.ru

新銳藝術家。想到就做,做了起碼離目標更近一小步。以累積多元畫風為目標,只為了找尋能一輩子畫不膩的個人風格。只想盡情地畫出當下感動自己的人事物,努力創作在畫作上,更期許每一次繪畫能讓人們感動。

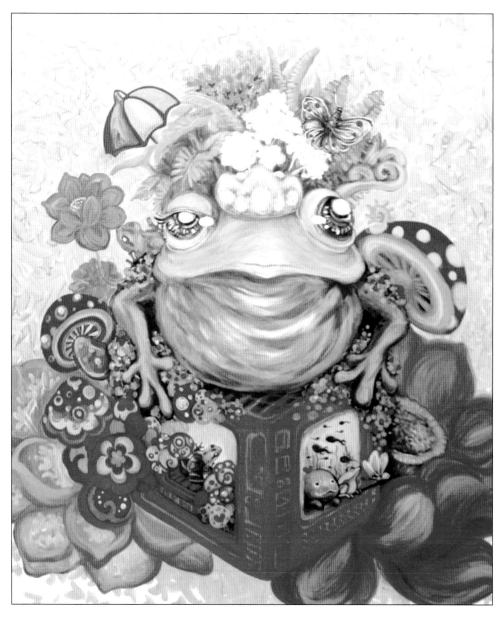

/台灣樹蛙與蝌蚪家族們

名稱順序由上至下，左至右

01/ 木偶結果記 - 皮諾丘　　02/ 黑熊君和穿山甲的對弈

03/ 愛麗絲夢遊仙境　　04/ 台灣黑面琵鷺和虱目魚

Illustrator/

Marily

rivalovewinter@gmail.com

www.pinterest.com/rivalovewinter/illustration/

繪畫是我的陽光、水與空氣，還是一把利器，藉由畫面把我的腦袋傳遞出去。

/相生相剋

名稱順序由上至下，左至右

01/要吃冰嗎？ 02/迷糊郵差

03/ Sprite of breakfast 04/糖果大盜

Illustrator/ Merily

Paul Wei

paulpopaulpo@gmail.com

華家緯，在設計及插畫領域上有相當濃厚興趣，藉由參觀不同展覽及跨領域合作中學習觀摩，體驗多元的插畫風貌，期能不斷開新的創作思維，如今跨領域的合作可汲取迥異的養份，期能有更多合作跨域的機會。

/森林公園

名稱順序由上至下，左至右

01/恐龍紀元　　　02/客家。人
03/田裡有腳印　　04/人和土地的美味關係

Illustrator/ Paul Wei

🌸 文本 Man Bunn

manbunn@gmail.com

www.facebook.com/manbunn

文本 Man Bunn 畢業於澳洲新南威爾斯大學設計學院，後獲香港中文大學西方藝術高級文憑及哲學文學碩士。現從事插畫及平面設計工作，作品探索人與世界的關係，媒介包括繪畫、插畫、平面、文字、動畫等等。2016年出版個人首部繪本《歲月飄流一讀一封未來給自己的信》。

Tumblr : http://manbunn.tumblr.com/

Behance: https://www.behance.net/manbunn

/ 禮物

名稱順序由上至下，左至右

01/《歲月飄流》繪本 - 十八
02/《歲月飄流》繪本 - 騎劫
03/深度怨曲
04/路口

Illustrator/ *Mar Bunn*

Kiyi

kikiho0717@yahoo.com.hk

www.instagram.com/ki__yi/

從小就很愛畫畫，最近才嘗試透過IG（@ ki__yi）分享畫作。
這次十分感謝大會激發了我創作的動力，希望明年也能參與這
個活動。最後，若大家喜歡這個系列，歡迎瀏覽我的IG，多謝
支持！

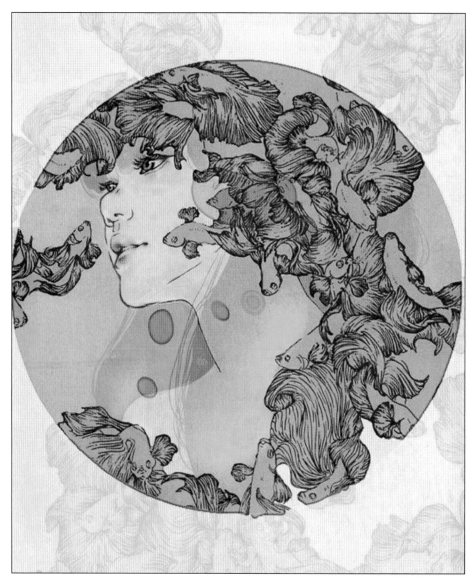

/Halfmoon Betta

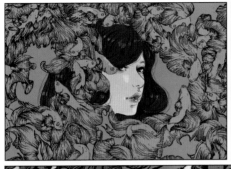
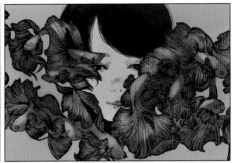

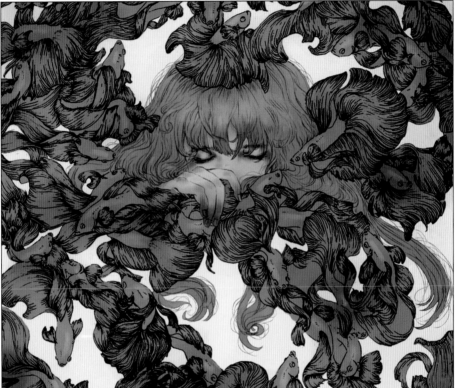

名稱順序由上至下，左至右

01/Through The Glass
02/Pick One
03/Afternoon Nap
04/Bedroom

Illustrator/

✿ Bonnie Pang

bonniepangart@gmail.com.com

www.bonniepangart.com

生於香港，2012年畢業於香港中文大學地理系，2016年修畢
美國舊金山藝術大學碩士。喜愛環境與動物為題的創作，2015
年憑窩心日常漫畫《Roar Street Journal》獲得Line Webtoons
國際網絡漫畫比賽季軍。現為自由創作人，主要繪畫歐美童書
插畫及漫畫《Roar Street Journal》。

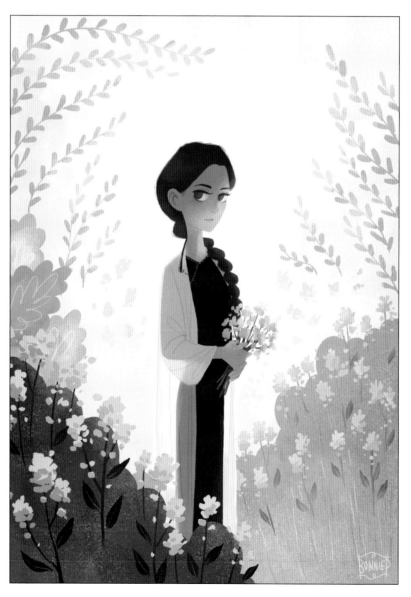

/Flowers

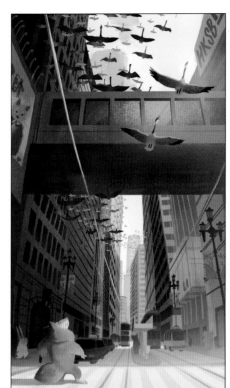

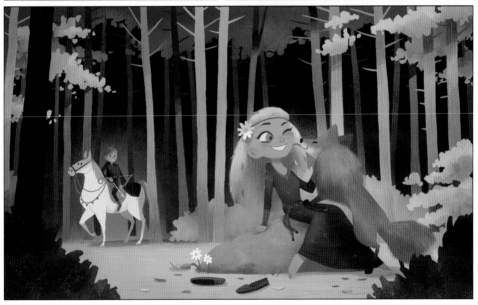

名稱順序由上至下，左至右

Illustrator/

✿ Smartpoint

smartpointdesign@gmail.com
www.facebook.com/smartpoint

鄭國超 Daniel Chang, 設計師/攝影師/插畫師, 喜歡將學到的
專業技術與有興趣的朋友一起分享。

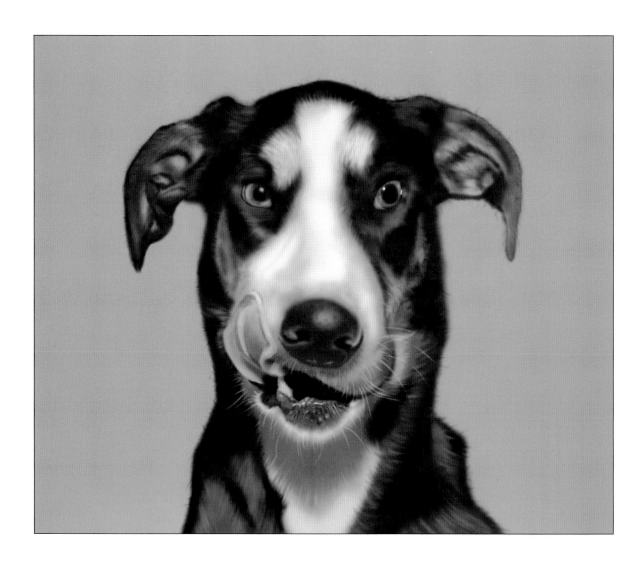

Illustrator/

■ 喜花如

m668511@gmail.com

www.facebook.com/happyflowerRU/?ref=bookmarks

目前與心愛的貓咪居住於苗栗，作品多以記錄生活周遭的人事物，以及內心的小世界為主，常以水彩、色鉛筆為主要媒材。迷戀乘載記憶與歲月的老房子，喜歡收集各地草根性的小故事。

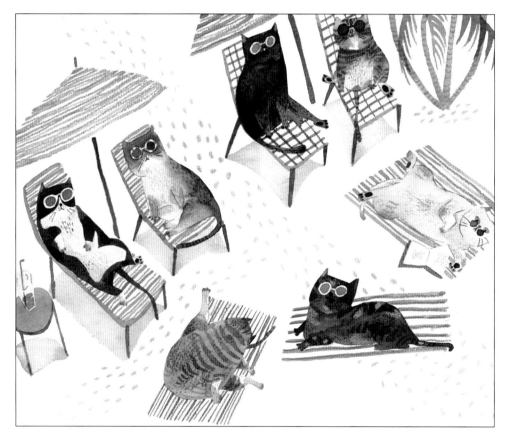

/我們都想要出走

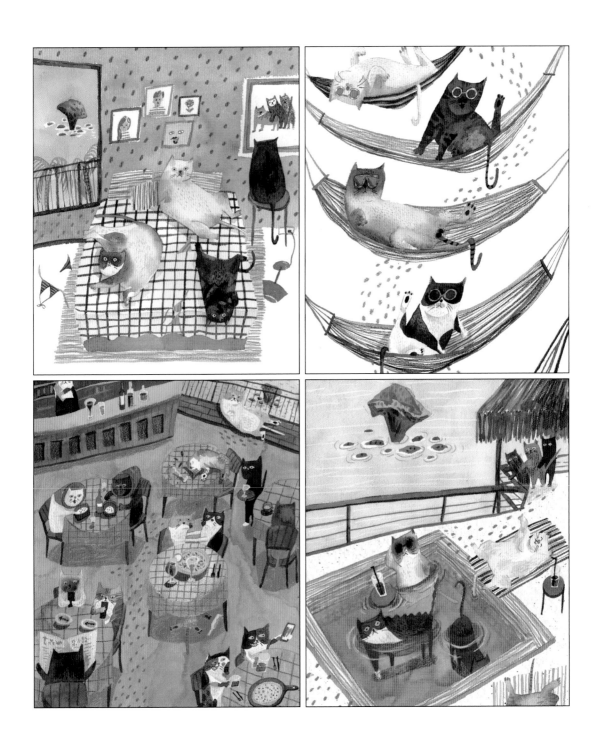

Illustrator/ 喜花如

旋木糖

d9463215@gmail.com

www.facebook.com/carousel.candy2015

插畫是心情的抒發 夢想的延續。
投稿作品:旋轉烘培屋系列插畫:描寫一位心智障礙女孩的心
路歷程。

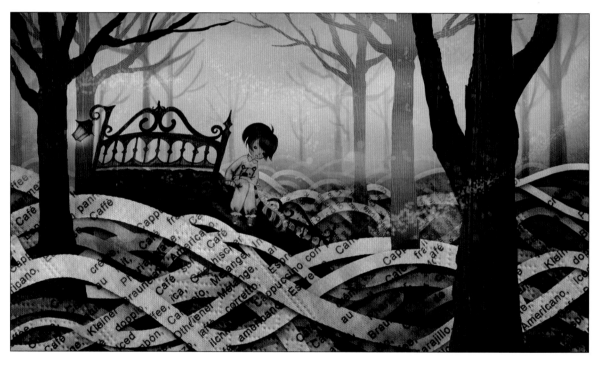

/悲傷的琪琪

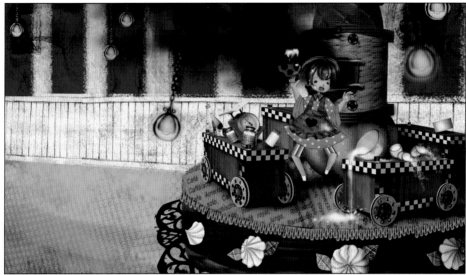

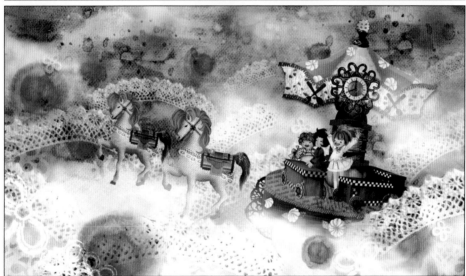

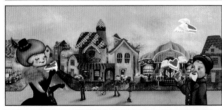

名稱順序由上至下，左至右

01/挫折的琪琪
02/琪琪努力的成果
03/幸福的天使蛋糕
04/希望之月

Illustrator/

 # Hyeon ju, Lee

emfnladh@naver.com

I have drawn pictures since very early childhood.
And now I am making picture books for children.

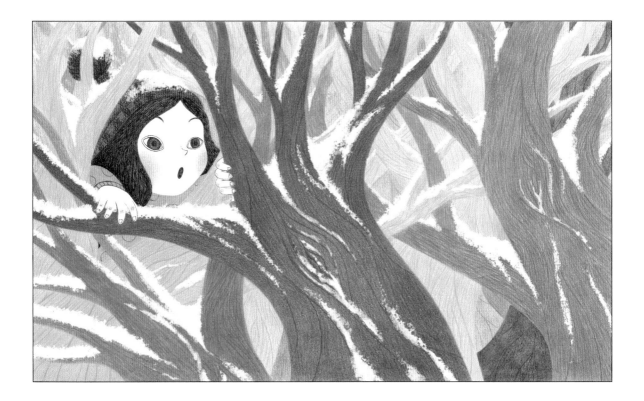

Illustrator/

 # Lee Jinhee

duetbook@naver.com

www.leejinhee.com

Lee Jinhee is an picture book artist and illustrator currently based in Seoul.Lee Jinhee studied Western painting at Sungkyunkwan University and published picture books such as One Morning(Gloyeon), Alef, and You and the World. Lee was chosen as an illustrator for 1st CJ Picture Book Awards.

/onemorning1

Illustrator/ 이진희

SUKU

sukuland@naver.com

그림책작가 및 일러스트레이터로 활동하고 있습니다. 2006년 <
꼬리야? 꼬리야!>로 데뷔 이후 10여권의 창작 그림책을
만들었습니다. 기업의 캘린더와 다양한 프로그램의 포스터 작업도
하고 있습니다. 현재 가족과 함께 서울에서 거주하고 있습니다.

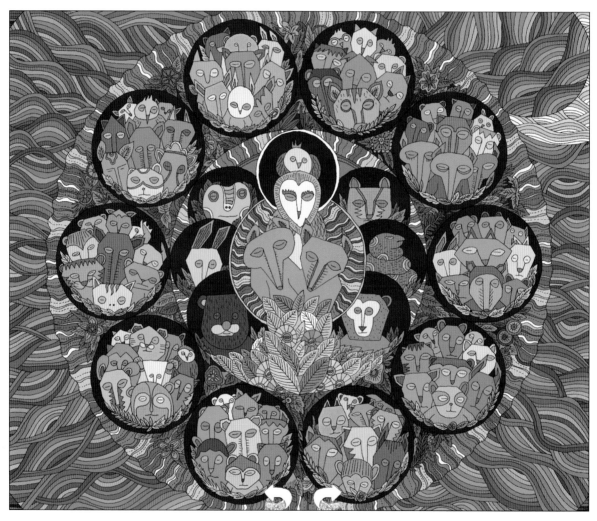

/沒有聲音的夜晚

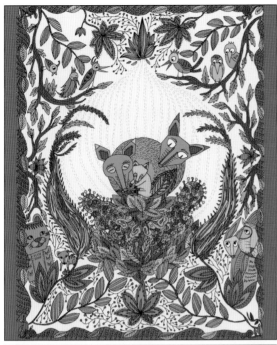

名稱順序由上至下，左至右

01/ 小狐狸的誕生 　　 02/ 貓頭鷹老師

03/ 夜晚的紅鹿 　　 04/ 找到小狐狸了

Illustrator/ SUKU

✚ SuBrem

info@susannebrem.ch

www.susannebrem.ch

This is the final work of my studies, at the School of Art and Design in Zurich. I realized a pop-up-project about life and work of the natural scientist Charles Darwin, who lived in England from 1809-1882. I put my focus on different steps of his live, like his childhood, his studies in England and his journey around the world on the "HMS Beagle" where he set the base of his theory on evolution. With this project I wanted to convey knowledge in a playful manner. My target audience will be children and grownups full of curiosity at any age.

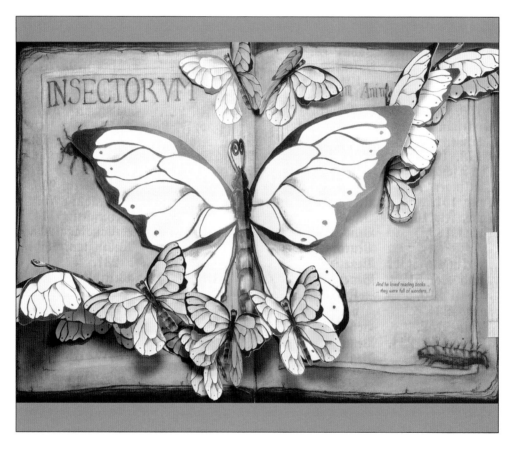

/He loved reading books - they were full of wonders

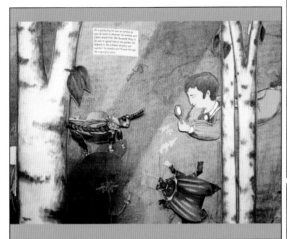

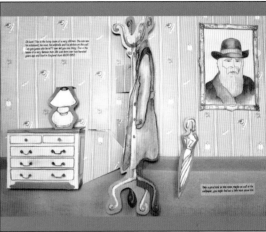

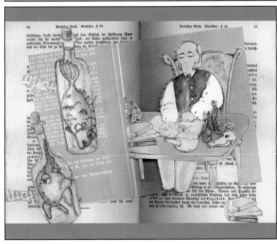

名稱順序由上至下，左至右

01/ Charles Darwin as a Child discovering litte animals in his garden

02/ Charles Darwins livingroom when he is an old man

03/ Darwin working on his studies

04/ Darwin on the HMS Beagle sayling around the world

Illustrator/

 # Yunwoo Lee

youee17@hanmail.net

www.instagram.com/youee17/

I'm a Korean illustrator and author. I always like to tell small, insignificant things in our world. So I want to make a picture book by that things.

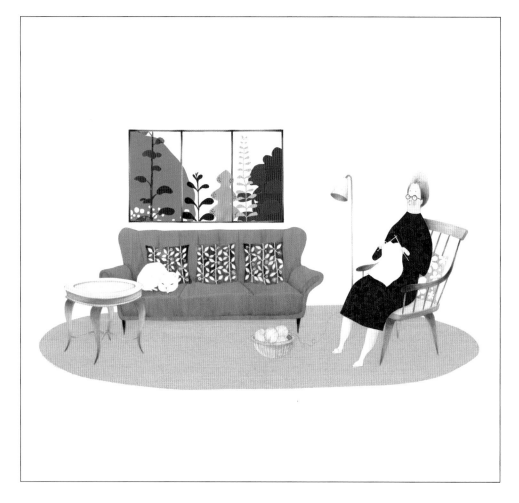

/An old lady and her white house

Illustrator/

 # Zooillust

follow-sky@hanmail.net

www.zooillust.com

I was born in 1980 in Seoul. After graduating from College of Arts in Dong-duk Women's University in 2003, I've been working as a freelance for children's book illustrations. My first exhibition took place in 2005, in the Dong-duk Art Gallery in Seoul. This was followed by other in a Biennale Art Exhibition in Gwangju, the Sky-yeon Art Gallery in Seoul, the Crossing Art Gallery in New York. My works combined Adobe Photoshop software with traditional media such as acrylic or watercolor. A brief BIOGRAPHY about my works…"My illustrations are based on personal experience that I rankled in my heart. I'm trying to express my flank feelings. I hope many people will communicate with my art works. "

/빈센트의 가발가게-1

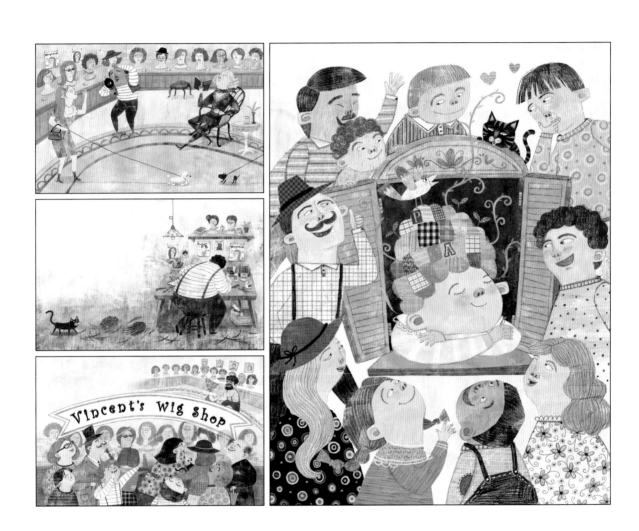

Illustrator/

Sam Hyuen Kim

samkimart@naver.com

blog.naver.com/samkimart

Visual Essay, School of Visual Arts
졸업 한국에서 일러스트레이터로 활동중.

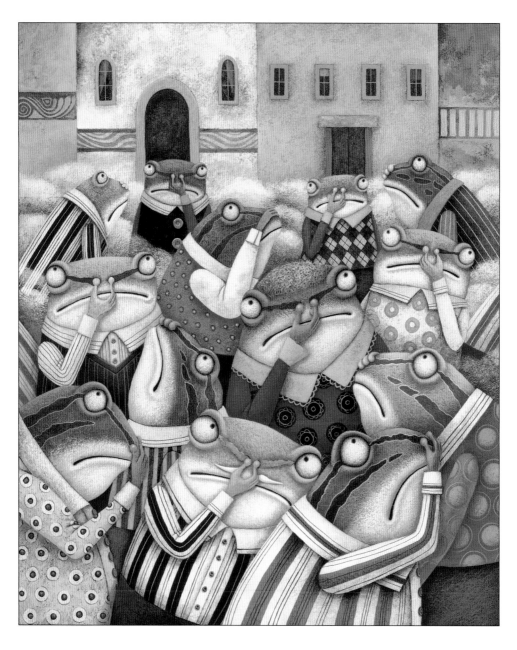

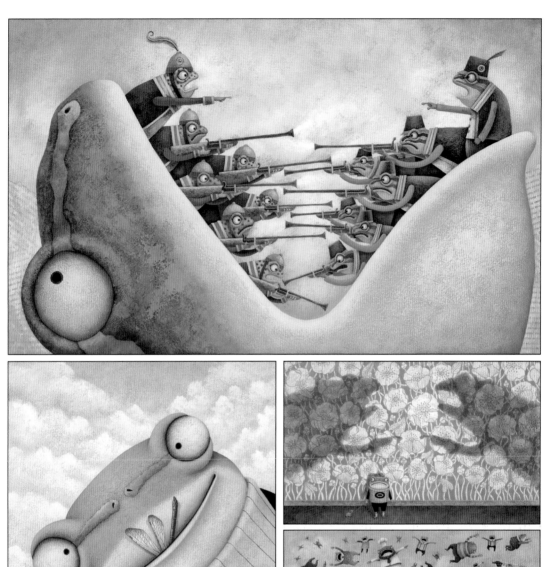

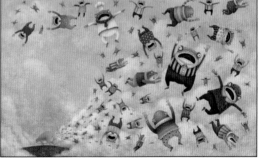

Illustrator/

Kimura

arumik1973@gmail.com

kimura421.com/

イラストレーター。主に女性や花をテーマに、デジタルとアナ
ログを組み合わせて作品を制作しています。

/ 蝶

名稱順序由上至下，左至右

01/おもふ
02/赤い糸
03/カモミール
04/四角錐

Illustrator/ KIMURA

● mitaka

mtaka0917@hotmail.com

fixed-star.sub.jp/

静岡市在住。日本イラストレーター協会会員。カードゲーム
用イラスト、教材用イラスト、ＣＤジャケット制作など幅広く
活動中。

/GIFT 2

128

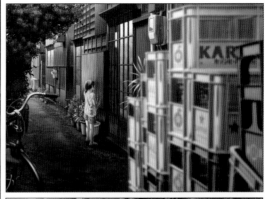

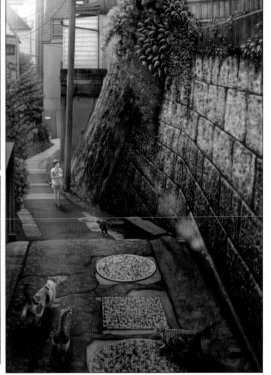

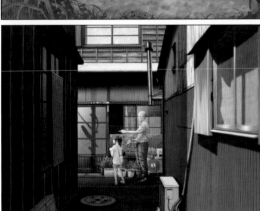

名稱順序由上至下，左至右

Illustrator/ *mitaka*

● ホタテユウキ

ho.si.re.ru98@gmail.com

twitter.com/Hotateyuki

漫画家、イラストレーターとして活動中。1998年1月12日生まれ。現在は横浜在住。重厚感あるタッチで美しくも闇を背負った少女像を良く好んで描きます。2016年アフタヌーン四季賞秋の賞にて佳作を受賞。

/エリーゼのために

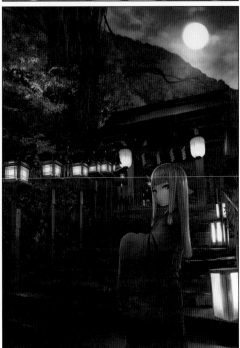

名稱順序由上至下，左至右

Illustrator/

啓（ヒロ）

strain320@gmail.com

strain.art.coocan.jp

日本を拠点とするイラストレーター、コンセプトアーティスト。

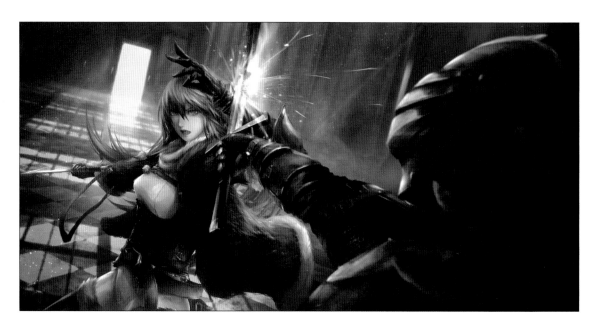

/フィオレの反撃

名稱順序由上至下，左至右

Illustrator/

● 鹿助

shikasuke.shippo@gmail.com

shikasuke.strikingly.com/

1988年富山県出生。デザイン事務所を経て現在フリーで活動しています。妖怪、精霊、モンスターを空想と現実の世界を絡め描いています。

/ponku and amaharashi

名稱順序由上至下，左至右

01/nyannazuki 02/Midday Tea Party
03/UMA SCHOOL 04/ponku and parfait

Illustrator/

● ナカジマナオミ

skypenguin.gogo@gmail.com

Hello!
The very first picture book I drew was selected by a Japanese publish for the Picture Book Award. I have stuck to mainly drawing picture books since.

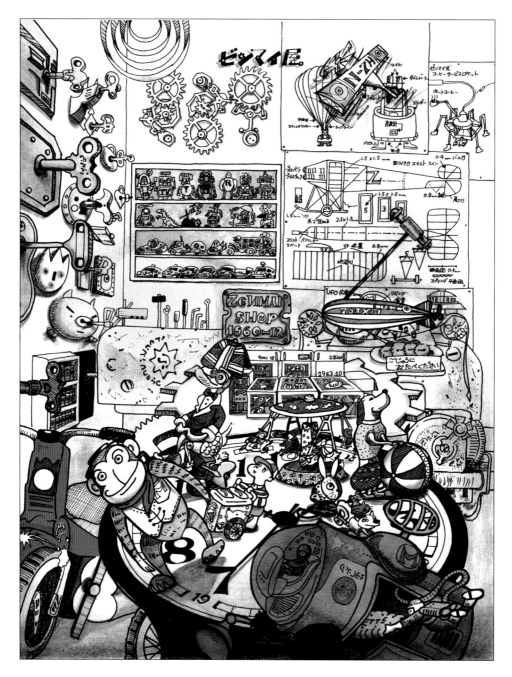

/ゼンマイ屋

名稱順序由上至下，左至右

01/アーケード　　　　02/マヨナカ商店街
03/ナゾの商人　　　　04/ランプ屋

Illustrator/

パナパナ

2355hana0655@gmail.com

www.facebook.com/profile.php?id=100022098696314

美術大学でヴィジュアルデザインを学んでいます。

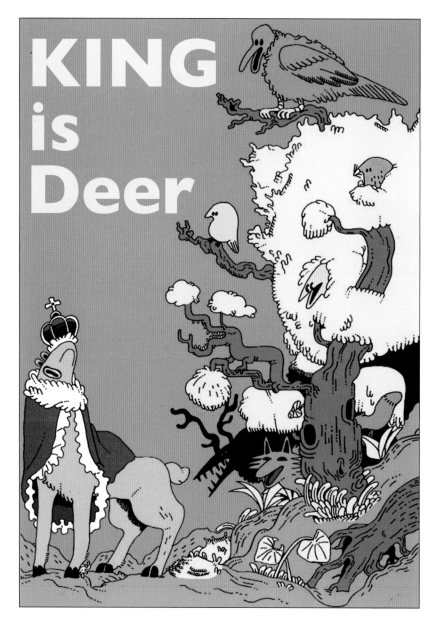

/KING is Deer

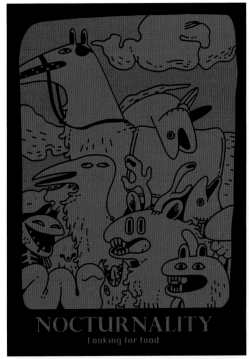

NOCTURNALITY
Looking for food

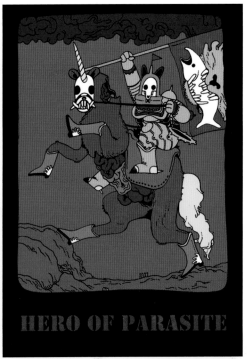

HERO OF PARASITE

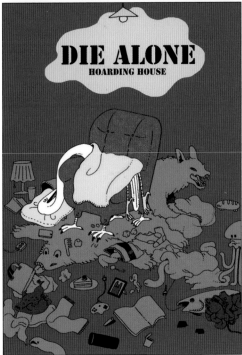

DIE ALONE
HOARDING HOUSE

THE SEA AT NIGHT
OF
RESIDENT

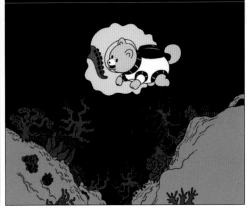

名稱順序由上至下，左至右

01/RED EYE 02/PARESITE

03/DIE ALONE 04/NIGHT

Illustrator/

Toshio nishizawa

2west3419@gmail.com

toshioworld.amebaownd.com

緑豊かな長野県松本市にて製作拠点を置き。

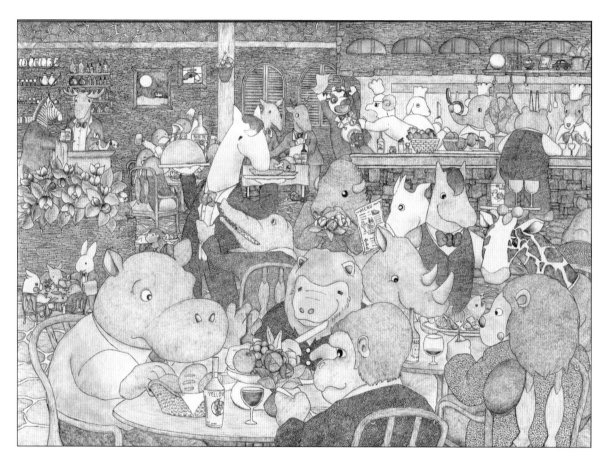

/注文の多い料理店

140

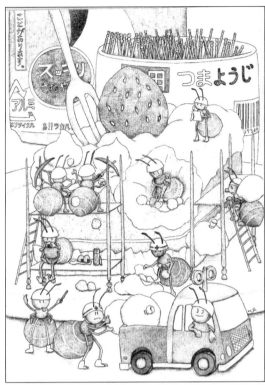

名稱順序由上至下，左至右

01/知らぬ間の工事　　02/時空の管理人
03/虫たちのcafe　　　04/街の風景

Illustrator/ Toshio Nishizawa

ROOSTER-POOLS

rooster-pools@jg.holy.jp

rooster-pools.holy.jp

1984年、大阪府出身。
目つきが悪くて すこし毒っ気があるけれど、どこかにくめない
キャラクターたちを描いています。じぶんの中の『ひねくれた
部分』を、イラストを通して想いを表現しています。

/BAIKIN FOODS POSTER2

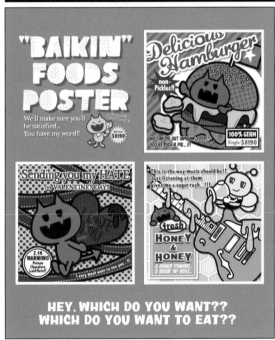

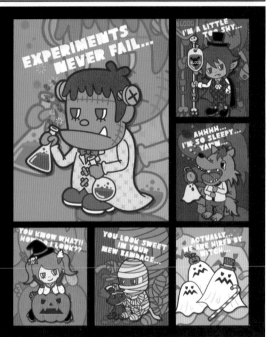

名稱順序由上至下，左至右

Illustrator/

Fumika Tanaka

fumikaya111@gmail.com

www.facebook.com/fumikatanaka/

水墨画家　田中芙弥佳(Tanaka Fumika)です。動物・花・木々・神様・人間、全ては自然の一部で大きな命で繋がっている。その想いを描き続けています。イタリア、NY、パリ、東京、奈良など国内外問わず幅広い地域で活動。2013年に第41回日本水墨画秀作展「伊勢新聞社賞」受賞。

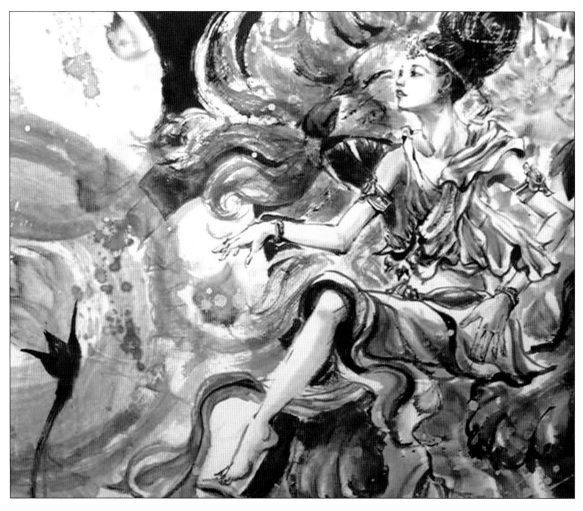

/戀慕

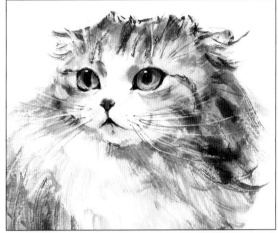

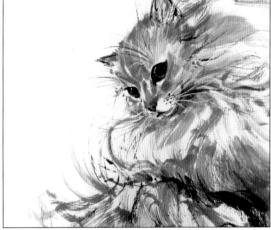

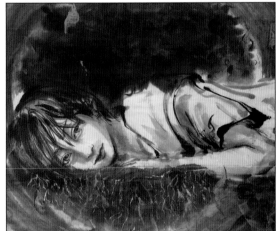

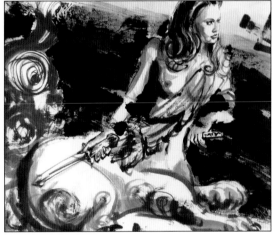

名稱順序由上至下，左至右

Illustrator/

Estheryu魚子醬

esther_up@yahoo.com

estheryu.deviantart.com

Nothing makes me happier than when i am drawing!Freedom is what i crave the most, i like to think i am a fish swimming forever in a gigantic, endless ocean of possibilities but in reality i am just a vegetable-powered artist at your service!

我，與世無爭，無論做什麼事都希望能行以中庸之道，熱愛生活，知足常樂。

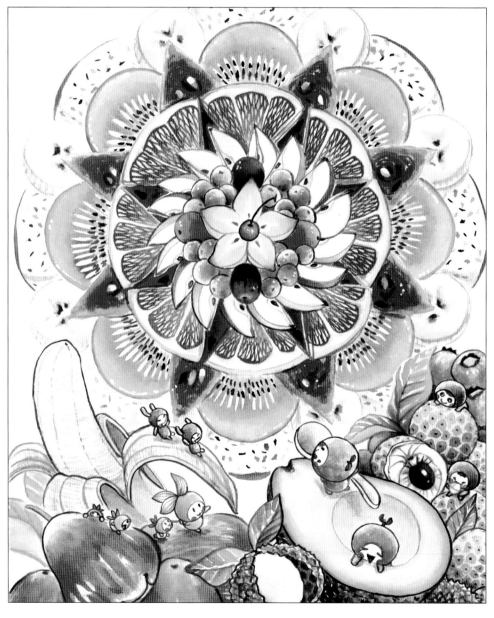

/Fruit mandala

名稱順序由上至下，左至右

01/Vegan food　　　02/Fun with foods

03/Sense　　　　　04/擂茶

Illustrator/

Book of Lai

lai@studiobehind90.com

www.instagram.com/bookoflai/

曾經多次參與海內外聯合畫展，Book of Lai是一名以插畫為興趣，以藝術為使命的畫家。Book of Lai作品直率，像個超齡的孩子，有點衝動但是卻有著經年累月的思考與觀察。他與朋友創立了獨立工作室，主要工作內容包括插畫設計及動畫設計，目前坐落於吉隆坡。

/Kiss A Deer

名稱順序由上至下，左至右

01/Night Fall　　　　02/We Will Get Sick Together

03/Sky Is The Limit　　04/We Could Go Higher

Illustrator/ @bookoflai

Birdfairy

yongng5959@hotmail.com

一個喜歡把幻想強加於現實世界，把現實強加於幻想世界的人類。正在朝著創作出有影響力的作品前進中。
I dream and I build。

/跑馬燈的前一秒

名稱順序由上至下，左至右

Illustrator/

Stancheelee

stancheelee@gmail.com

www.facebook.com/stancreative.co/

I have been a professional artist since 1980. Been a cartoonist, book illustrator, architectural perspective artist, storyboard artist, airbrush artist, art director, 3D artist. Also part time copywriter and political commentator. Recently escaped the confines of my comfortable studio to venture outside the box. When not gainfully distracted with paid work, I prowl the streets looking for innocent by standers to feature in my urban sketchers. The urge to draw is unstoppable, so now all time otherwise wasted waiting is now converted into pieces of drawings.

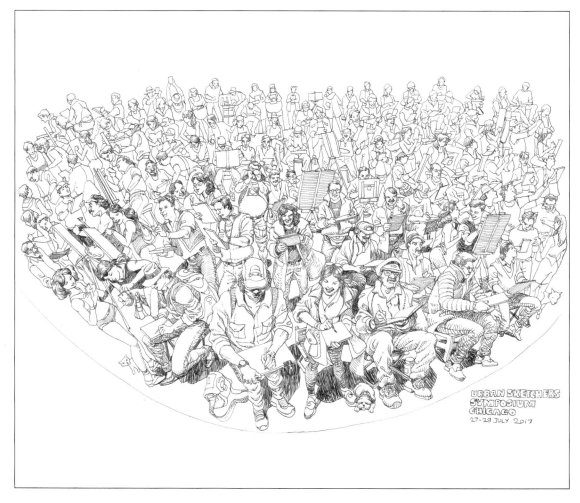

/Chicago

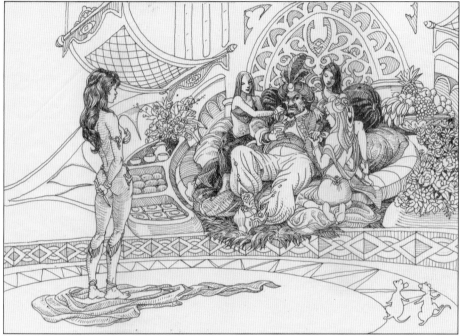

名稱順序由上至下，左至右

01/Kenyir
02/Hatyai streets
03/Arabian nights
04/Pulau Ketam aerialadjusted

Illustrator/

SAKOR

syafiqhariz@gmail.com

behance.my/syafiqhariz

Graduated in Bachelor(hons) in Fine Art from UiTM Shah Alam(2009), majored in painting, I am a multidisciplinary artist and illustrator, working both in fine art world and the commercial sphere. Started to get involved with art exhibitions since 2007. Works in acrylic, watercolour, pen & ink and digital illustration on mostly 2D surfaces like canvas and by far my most trusted medium is acrylic. I use them exhaustively to describe an ever-expanding world of technology, mixing with nature, and misfits. Thoughts & ideas behind many of my illustrations are taken from the shady characters in everyday life in my society and how they expose and behave themselves in social media. My work is frenetic and chaotic, with tones of colour influenced by infomercials, cartoons, sweets and the over-consumption of popular culture.

/Malay Online Warrior

名稱順序由上至下，左至右

01/Poker Face
02/A Bunch of Loyal Cabinet
03/Stalk-Her
04/Malay Online Warlord

Illustrator/

Yion Lim

yionlim@gmail.com

www.yionlim.com

Yion Lim is an Illustrator/Designer based in Malaysia and UK. She graduated from BA(Hons)Illustration at Plymouth University in 2016. Yion does all sorts of illustrations, designs and motion graphics. She enjoys exploring her illustrations in different styles and medium, the idea is to make things beautiful and exciting.

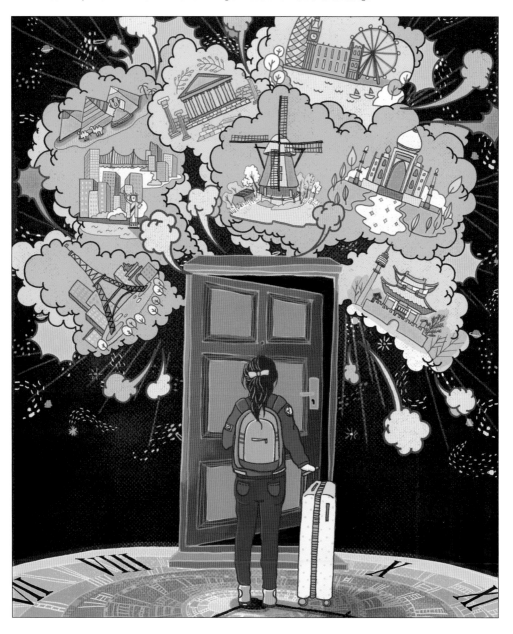

/Travel_Journey

名稱順序由上至下,左至右

01/Editorial_Yoga
02/Editorial_Politics_01
03/Editorial_Politics_02
04/Halloween

Illustrator/ YION

低調的玻璃

plhee1309@gmail.com

www.facebook.com/polly1301

低調的玻璃，出生於馬來西亞。畢業自馬來西亞檳城理科大學純美術系。畫中的主角常以小孩為主，原因是想讓自己像小孩一樣，對這世界充滿好奇。

/探索的過程

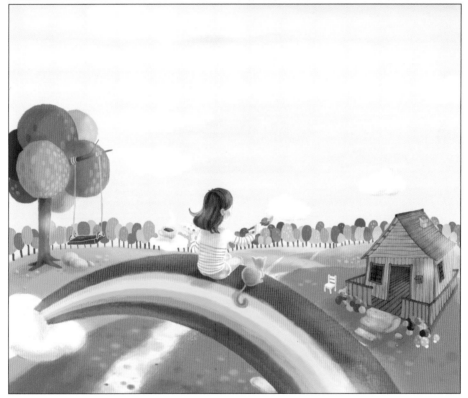

名稱順序由上至下，左至右

01/ 我一直都在
02/ 小精靈
03/ 描繪我的世界
04/ 正中紅心

Illustrator/

Silvia Vittoria Vinciguerra

silvia.vinciguerra2@gmail.com

www.instagram.com/silvia.vittoria.vinciguerra/

Silvia Vinciguerra is an illustrator based in Bologna. She has graduated in Editorial Illustration at the Bologna Academy of Fine Arts in 2016. She is specialized in children's picture books and her own story "Perceval's tale" was published in 2015 by Biblioteca dei Leoni. Her next book "W i nonni!" (text by Cristina Obber), all about kids living with their grandparents, has been published in September 2017 by Settenove Edizioni. She has participated in several exhibitions in Bologna, Italy.

/In a quiet Sunday afternoon

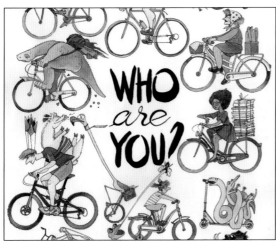

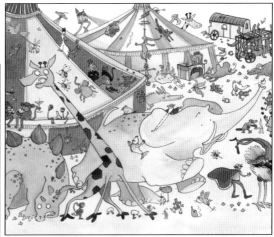

名稱順序由上至下，左至右

01/ Who are you 02/ Mad Circus

03/ Cloudscrapers 04/ Welcome to the jungle

Illustrator/

 # NIK

fr0sty-panda@hotmail.sg

nik0964jyp.wix.com/nik0964

Freelance Environment Artist working alongside with a Doujin
team in Japan [Tears Of Mermaid] on mainly Background Arts
for upcoming Visual Novel games.

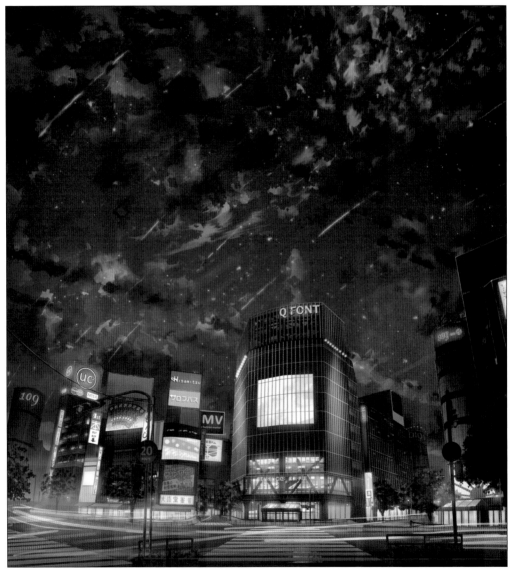

/Shibuya

名稱順序由上至下，左至右

01/Crossroad 　　　　02/Shinjuku

03/Retaining Wall 　　04/Otsu

Illustrator/

 # Sara Porras

saraporrasart@gmail.com

www.saraporras.com

Illustrator based in Barcelona.
In 2016 I was selected as a finalist in the Illustrators Annual
of Bologna Children's Book Fair and in the Silent Book, album
contest without text of the same fair. Also I was finalist that
same year in the contest Valladolid Illustrated 2016.
In the year 2016 I published my first albums as an illustrator.

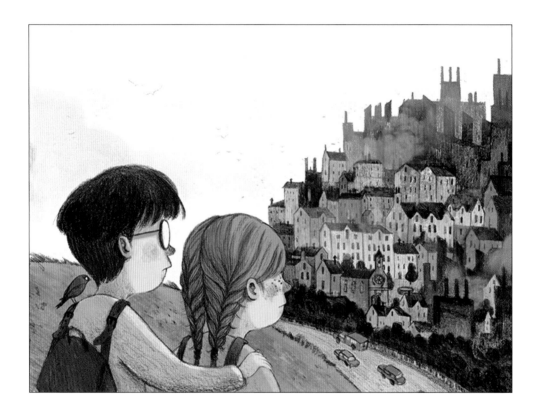

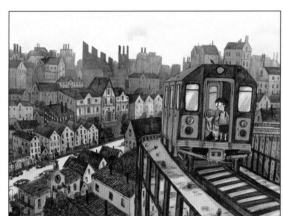

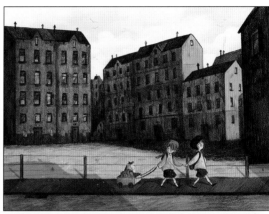

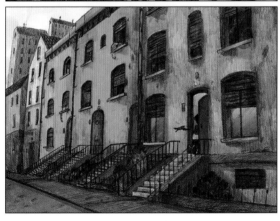

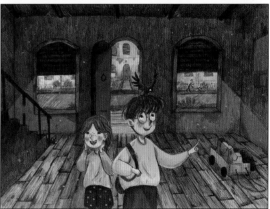

Illustrator/

Hao Xiang

365874814@qq.com

www.elephantxiang.com

KEEP IT REAL!

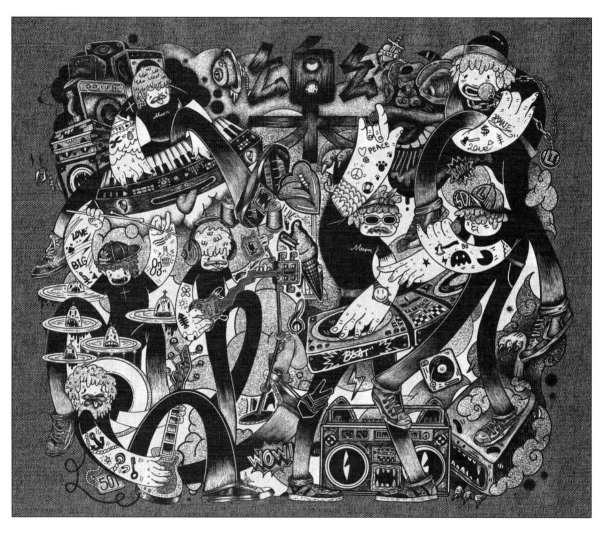

/ENJOY MUSIC

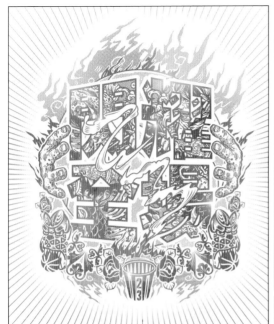

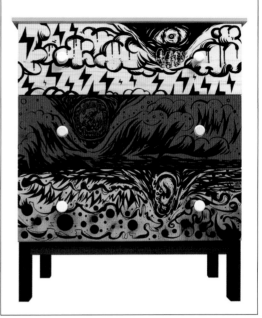

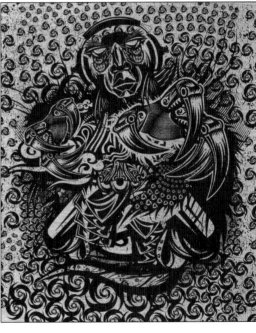

名稱順序由上至下，左至右

01/SHINING TWENTY THREE 02/TRAYO DHATAVA
03/KOI 04/ELECTRONIC MONSTER

Illustrator/

PEPPERJERRY

pepperjerry@gmail.com

www.facebook.com/PepperjerrysUrbanDevil

PEPPEJERRY 喜歡呈現瘋狂，搖滾樂與奇幻古怪的插畫及平面設計作品，
於 2010 年自創獨立品牌 Urban Devil。參與過2012年Taipei Toy Festival，
展出 Urban Devil 系列插畫作品及販售Urban Devil 限量公仔作品，2014年
Toy Soul，2017年 Independent ART FES in TAIPEI。
目前繼續沉溺於 Urban Devil 的創作世界中。

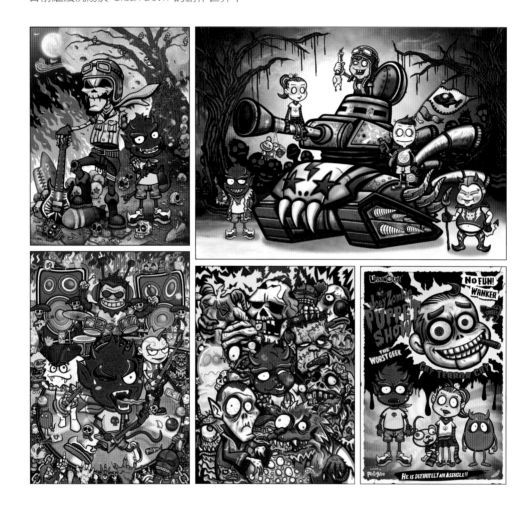

名稱順序由上至下，左至右

01/Urban Devil And Mutherfcker In The Hash Hill

02/Urban Devil with What The Devil Band

03/Mull Alternative Kids Ltd

04/Yaomoguiguai Halloween

05/Joey Zombie Puppet Show

Illustrator/

咚東 Dong

weiting8825@gmail.com

www.facebook.com/dong.art.illustration/

咚東，繪本作家、插畫家，作品風格童趣且單純，喜歡以簡單的構圖和飽和的色彩讓畫面充滿更多的故事性。2016年2月與中華職棒聯合出版繪本《會是支全壘打嗎？》。現於劍橋藝術大學就讀MA童書插畫學系。

名稱順序由上至下，左至右

01/夢想成真　　02/誠心許願

03/轉折驚喜　　04/無懼挑戰

05/啟程之路

Illustrator/

📺 面包輕圖文 麵包黃

mianbao@hotmail.com.tw

www.facebook.com/IMAFG/

戴上頭套將臉包住的角色創作療癒插畫系列，以輕描淡寫的文字與輕柔的色調風格的插畫圖文系列，所以取名為「面包輕圖文」。希望可以帶給人們輕鬆療癒的圖文小品。我叫麵包、愛吃麵包、我畫麵包。

名稱順序由上至下，左至右

01/美味蛋塔　　　　02/招財喵喵
03/早晨美好　　　　04/暴風雨前的寧靜
05/甜點摩天輪

Illustrator/ *Bread.*

菠蘿油超人 PoLoUo

polouo@outlook.com

www.facebook.com/PoLoUo/

愛吃、愛睡覺、愛耍廢、天天憨笑~將食物寵物化的小生物-菠蘿油超人
PoLoUo~齁齁齁!

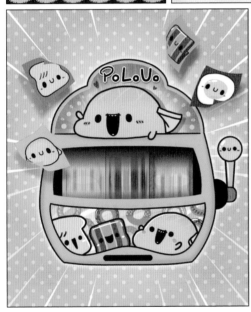

名稱順序由上至下,左至右

01/萬聖變裝派對　　02/聖誕節
03/耍廢　　　　　　04/小菠拉霸機
05/菠咕菠咕

Illustrator/ PoLoUo

171

連師屏

qoobbb1028@yahoo.com.tw

www.facebook.com/LIENSHIHPING/

對創作與自我的看法相同，要當做是一個最棒最偉大的作品，要不斷精益求精，並且要好好愛惜保養，不能拿來跟別人比較，而且要很享受創作的過程。有能力為人付出，有能力創造一些美好的事物，能找到自己的熱情然後有機會努力奉獻出去，是心中最有意義最快樂的事。

名稱順序由上至下，左至右

01/表掩-魔術　　02/表掩-穿脫

03/凝視呼吸　　04/表掩-掩世

05/表掩-頻率

Illustrator/

肉肉天體營

re0953703558@yahoo.com.tw

www.facebook.com/miss.muscle.muscle/

粉紅色帶給我力量，而少女身上不經世事的純潔及叛逆的粉是我
慾望的象徵。

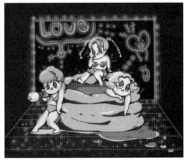

名稱順序由上至下，左至右

01/屌屌魔法　　　02/少女趴踢趴踢
03/愛愛泡泡樂園　04/美人魚國度
05/寂寞水水

Illustrator/ 肉

魏肥妮

pull0926@gmail.com

www.facebook.com/fennydesign0926/

平面設計師，愛插畫，愛貓，愛重機。

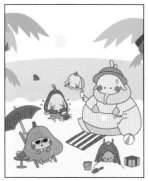

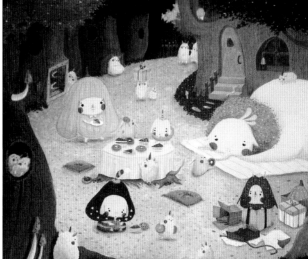

名稱順序由上至下，左至右

01/Summer 　　　　 02/美夢時刻
03/放牛班 　　　　 04/森林派對
05/肥妮與她的小夥伴

Illustrator/

🇹🇼 林秉澤

pingtselin@gmail.com

www.facebook.com/WorldOfSleepingBear/

一位很愛畫畫又愛天馬行空的色鉛筆重度愛好者。

 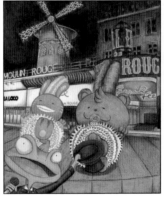 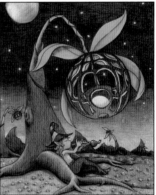

名稱順序由上至下，左至右

01/愛睏熊遊義大利　　02/聖誕嘟嘟車
03/愛睏熊遊英國　　　04/愛睏熊遊法國
05/相思樹

Illustrator/ *Lin Ping Tse*

Meir Cheng

meir1972@gmail.com

www.facebook.com/midtowncats.fans

愛畫畫的我不想再做聽話的設計工人，重複與沒有自主性的生活令我疲乏，結束厭煩的狀態，重新調整自己的定位，尋回遺失的手感，將創作意念慢慢拼湊，思考創造屬於自我的獨有畫作。

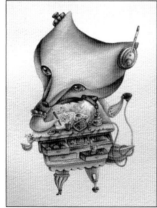

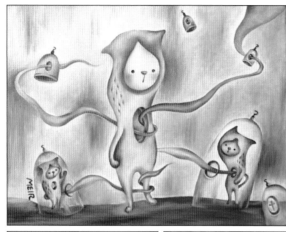

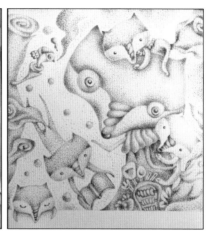

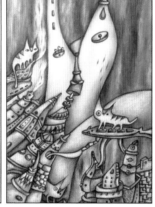

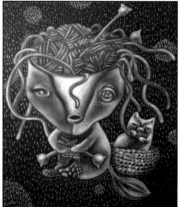

名稱順序由上至下，左至右

01/放不下的牽掛　　02/狐狸之家
03/福狸　　04/漫活在城市中的貓s
05/編織夢想

Illustrator/ midtowncats

Hearter

petr84330@gmail.com

www.facebook.com/hearter.artwork/

喜歡透過紙筆去表現腦海中浮現出的想像，他們多數來自於突然、
不經意，又或者是宣洩，像是呼吸一樣，讓我在生活中多了一點換
氣的空閒。

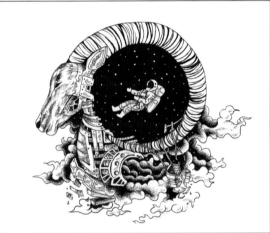

名稱順序由上至下，左至右

01/異鄉客　　　02/零點零刻

03/補掉了羽毛　04/尋笑人

05/此處真空

Illustrator/ 楊佳運

177

Via Fang

viavif@gmail.com

www.facebook.com/viafangillustration

插畫工作者。 英國愛丁堡大學插畫學系碩士，畢業作品被選為蘇格蘭藝術畢業展廣告代表，並接受BBC的專訪。2010年獲選為英國年度新人插畫家，畢業後受僱於愛丁堡大學擔任駐校藝術家，曾於英國、美國和台灣舉辦畫展。

名稱順序由上至下，左至右

01/神鷹奇航　　02/熊貓先生肖像畫
03/告別式　　　04/斯波提斯伍德姐妹
05/週而復始

Illustrator/

杜知了

y49228n@gmail.com

www.facebook.com/CCfamily2015/

人生常常走著走著，就迷路了；日子總是籤著籤著，就過去了。
我們經常在深沉的識夢中相遇，但，也許你沒認出我～知了貓

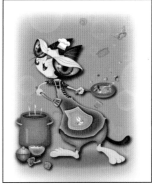

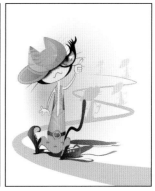
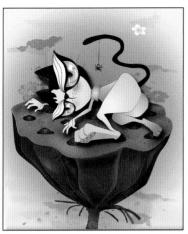

名稱順序由上至下，左至右

01/繁華落盡　　02/煩惱夢幻套餐
03/一路走來　　04/鮮採先採仙採
05/喵不停的春天

Illustrator/

Ashley

greenpolaris0701@gmail.com

www.facebook.com/A.E.IllustrationStudio/

喜歡用練習繪畫來感受生命，對藝術的熱愛像是與生俱來刻畫在
細胞的印記，將生活中每次的際遇都化成創作養份，滋養自己的
靈魂也和宇宙對話。

名稱順序由上至下，左至右

01/軀殼裡的兩個迥異靈魂　　02/噓！祕密！
03/Evelyn的夢境　　　　　　04/大雨的公園Party
05/魚缸裡魚缸外

Illustrator/

夏弩 Hsianu

jichujichujichu@gmail.com

jichujichujichu.wixsite.com/jichuhsia

高雄人，美術系畢業。
漫畫、插畫和設計都喜歡，偶爾也做點手工的小東西。
繪圖作為情緒與思緒的出口，療癒己身的同時，希望也能帶給他人能量與想法。

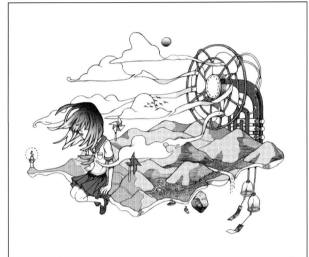

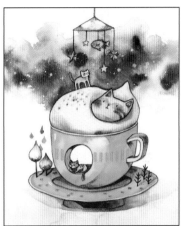

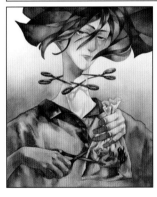

名稱順序由上至下，左至右

01/夏日回憶　　　02/我們以艱難的姿態活著
03/絲絲入河塘　　04/睡不著
05/五金行

Illustrator/ *Hsianu*

Shiu Shiu

shiushiu1315@gmail.com

www.facebook.com/shiushiupan/

我以自己跟陪伴我很長時間的玩偶為主角來繪製插畫，藉由平時突然想到的、夢境中的、希望實現的來呈現插畫的主題。

名稱順序由上至下，左至右

Illustrator/

🇹🇼 果子笠

a0976587629@gmail.com

www.facebook.com/Fruit93/

把故事和生活當中的事物，記錄在畫紙上也可以這麼多采多姿。

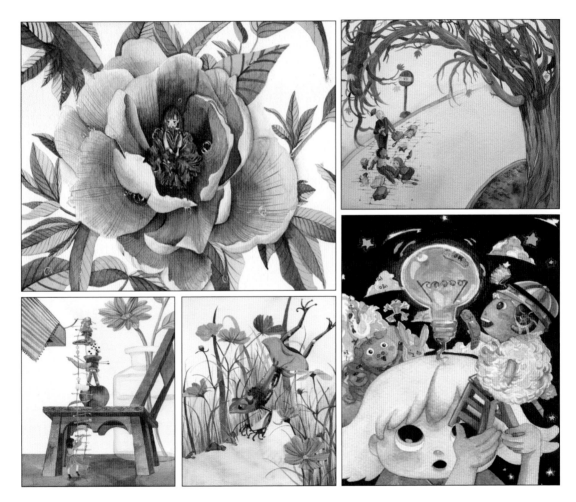

名稱順序由上至下，左至右

01/拇指姑娘-誕生　　02/拇指姑娘-到桌上喝茶去

03/拇指姑娘-離開　　04/路人與樹

05/有想法了

Illustrator/ 果子笠

米雅 Mia

sierra530a@hotmail.com

www.facebook.com/mia5300/

當在畫圖的時候，我覺得我是世界上最幸福的人。喜愛觀察身邊的有趣事物，任何東西能夠激發出靈感！

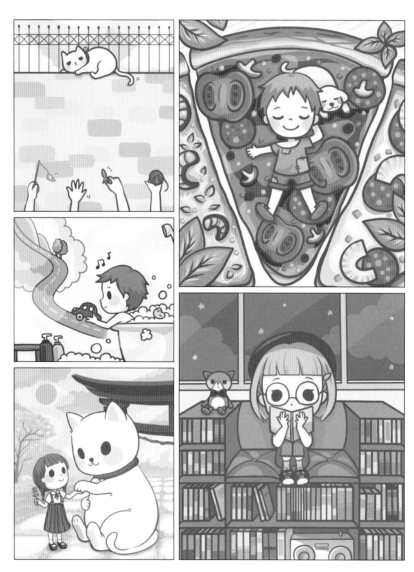

名稱順序由上至下，左至右

01/圍牆上的貓　　02/洗澡幻想時刻
03/好想吃披薩　　04/我的貓朋友
05/夏天的書蟲

Illustrator/

NongNong

luckystar4573@gmail.com

www.instagram.com/nongx2/

喜歡吃、睡、畫畫。
內心很多小劇場，還有小宇宙。

名稱順序由上至下，左至右

01/the green

03/Study Day

05/the story bear

02/Halloween

04/Spectators

Illustrator/ *NongNong*

Shau Chi

b28469713@gmail.com

www.facebook.com/shauchi0813

喜歡透過白底，從無到有，賦予生命；喜歡透過畫筆，回歸單純，釋放內心；喜歡每趟創作過程，用心感受與每幅作品之間，無聲卻緊密的聯繫。我是少麒，我喜歡熱愛插畫的自己。

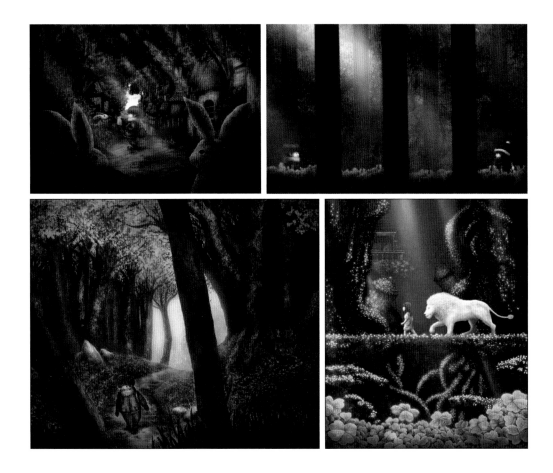

名稱順序由上至下，左至右

01/蹤跡　　02/相遇
03/尋找　　04/陪伴

Illustrator/

▓ Bin Bin

bin6428@gmail.com

www.facebook.com/bin6428/

藝術創作表現生活，我在文字，圖像與色彩之中，找尋心靈的歇腳處……

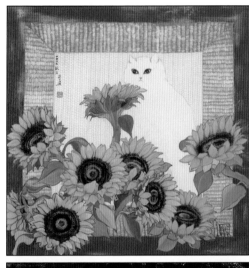

名稱順序由上至下，左至右

01/花展？畫展？　　02/紅塵

03/戀　　　　　　　04/咦

05/等

Illustrator/

春秋兒

nobodybody116@gmail.com

www.facebook.com/AquaAparna/

畫筆，是用以勾勒所感。順著生命之流，我在每個當下，深呼吸。

名稱順序由上至下，左至右

Illustrator/ 春秋兒

毛未央

maorh0331@gmail.com

plurk:@Mao_RH

不太擅長、卻也是最擅長的，畫圖。

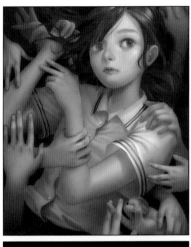
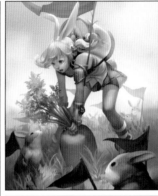
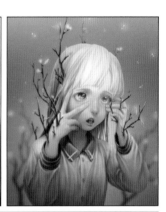

名稱順序由上至下，左至右

01/好朋友　　02/拔蘿蔔
03/做個好夢　04/求助
05/雙生

Illustrator/

Su,I-Lin

candyilin@yahoo.com.tw

www.facebook.com/candyilin

熱愛畫畫，喜歡攝影，用鏡頭蒐集感動的時刻。喜歡觀察鳥類，鳥類更是經常成為創作的題材。期許能乘著風遨遊在藝術創作的世界中，也和他人分享這份喜悅，帶到世界的每個角落。

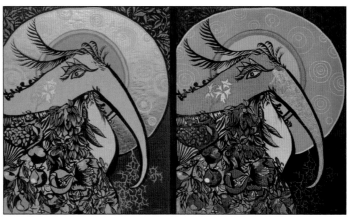

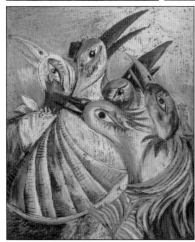
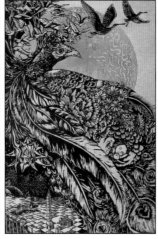
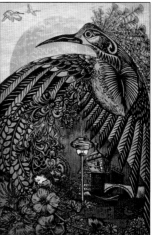

名稱順序由上至下，左至右

01/你說呢？這個世界　　02/伯利恆之星

03/鳥語NO.5　　04/不要憂慮NO.1

05/不要憂慮NO.2

Illustrator/

ちにゅり

chinyuri6v6@gmail.com

twitter.com/soccer_6v6

ねこと抹茶が好きなイラストレーター。オリジナルキャラクター
『まっちゃねこ。』を中心に作品制作をしています。

名稱順序由上至下，左至右

01/おえかき　　02/あいすくりーむ
03/おひるね　　04/ぱそこん
05/ぎゅーっ

Illustrator/ ちにゅり

✿ lolohoihoi

lolo@lolohoihoi.com

www.facebook.com/lolohoihoi/

這是一個宣揚互助互愛和喜歡分享美好經歷和回憶的好故事。
每一個人,都懷著一個和平,愛分享的理念,希望將開心快樂
分享給每一個人。他們擁有純潔的心和陽光氣色,注重禮貌互
相尊重。有正面的磁場,能淨化不開心的事。

名稱順序由上至下,左至右

01/歡聚一刻　　02/我為你而強大
03/台中好氣色　04/美好晴空
05/愛護地球海洋

Illustrator/ *lolohoihoi*

周尚賢

cadart@gmail.com

www.lolohoihoi.com

Co-founder of Wing Art Workshop. Mr Clayton Chau is now a full time illustrator and has been work in design industry for 20 years. He has participated in film and TV setting, theatre production and shopping mall decoration. He is co-operating with Wing Lo to create the story, illustration and other creative work for Lolohoihoi and lecturer of SAVFX (HK School of Animation and VFX).

名稱順序由上至下，左至右

01/lolo at Slovenia 02/lolo at Italy

03/lolo at Osaka 04/lolo at Singapore

05/lolo at HongKong

Illustrator/ *lolohoihoi*

🌸 Oychir

me@oychir.com

facebook.com/oychir

Oychir (愛卡) 出生於香港的自學插畫家，曾在香港、台灣及英國有個人及聯展，偶有發表文章及流行曲及古典音樂錄像作品，著有繪本《飄遙不可寄：飄遙之事 Breeze Can't Bring - The Tale of Breeze》、《飄遙不可寄：前傳 Breeze Can't Bring: The Tale Before Breeze》及 《兔兔Rabbitbbit》，2017 年在The Association Of Illustrators舉辦的 World Illustration Awards 以《紅樓夢》畫作入圍。

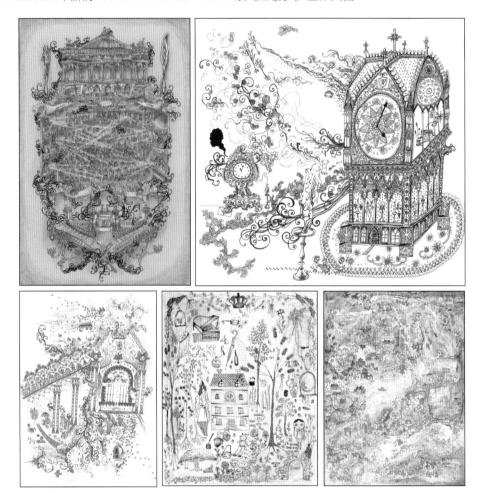

名稱順序由上至下，左至右

01/把歌劇院吃進肚子
03/多莉詩
05/大觀園

02/時間 time
04/溫婉的禮拜天午後

Illustrator/

194

❀ FAYE CHAN

fayechanhf@outlook.com

www.hofeichan.com

我的作品像一本私人日記，記錄著每一天的生活。靈感或源於一首喜愛的歌曲，曾到過的地方，紀念一個離去的人，或僅僅是一個怪誕的夢。

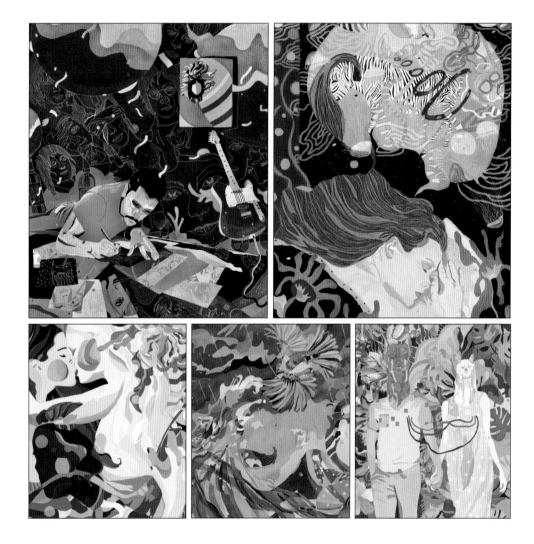

名稱順序由上至下，左至右

01/陽光下的義大利男人　　02/The Dream

03/幻想世界　　　　　　04/我想逃離煩囂的城市回歸自然

05/愛與誠

Illustrator/

🌸 Crystal Palace

crystalpalace1120@gmail.com

www.facebook.com/profile.php?id=100008054236987

本名Crystal Tam，左撇子，主修動畫的大學畢業生。喜歡浪漫、唯美、人形和各式各樣的童話(包括黑暗題材)，夢想是成為擁有自我風格的插圖師和童話作家。

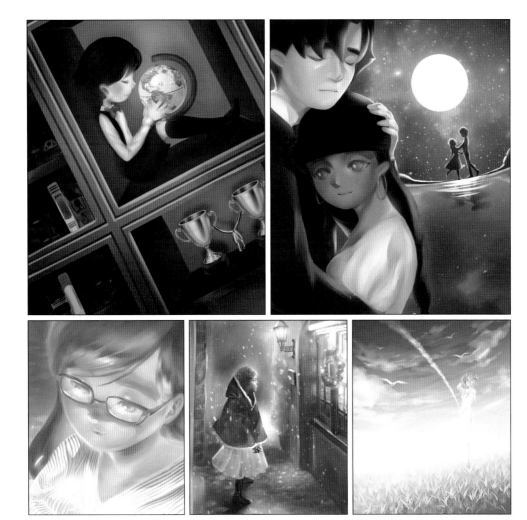

名稱順序由上至下，左至右

Illustrator/

雲遊仔

wanderaleung@gmail.com

www.facebook.com/wanderaart/

來自香港的水彩插畫師，喜歡手繪的質感，色彩鮮豔甜美，愛把旅行及生活點滴以水彩描繪出來，暫時有「一個藍色的他在旅行」自創系列及生活小品畫作，創造了筆下「雲遊仔」為主角。雲遊仔是個子如精靈般小巧的旅行者，但柔軟如畫筆的淡紫髮在人群中顯而易見。

名稱順序由上至下，左至右

01/抑鬱森林的旅程　　02/破蛹後請帶我們離開

03/抑鬱者的安慰　　04/潛伏的森怪

05/夜裡尋夢伴

Illustrator/ Wandera

✿ Nyx Yam

nyxyam@gmail.com

www.instagram.com/baalzebulnyx

In the middle of the journe.
I came to myself within a dark wood.
Where the straight way was lost.
Pen annd ink illustrator addicted in satanism.

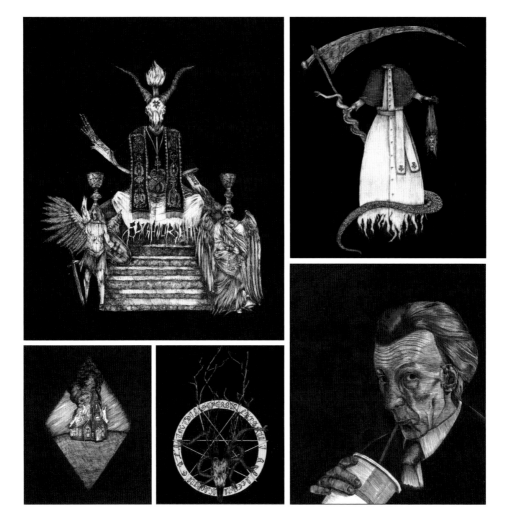

名稱順序由上至下，左至右

01/baphomet 02/Our flame of mass

03/Seven Sins 04/inborn wickedness and righteous trial

05/my name is death and the end is here

Illustrator/

Shermen Chu

shermen1012@hotmail.com

www.illustrator.org.hk/en/member/detail/chu-seok-book

www.facebook.com/shermen.boon

來自馬來西亞，熱愛畫畫。當我投入畫畫時，我的心感覺就像在旅行，是件非常幸福的事。擅長於人物創作。

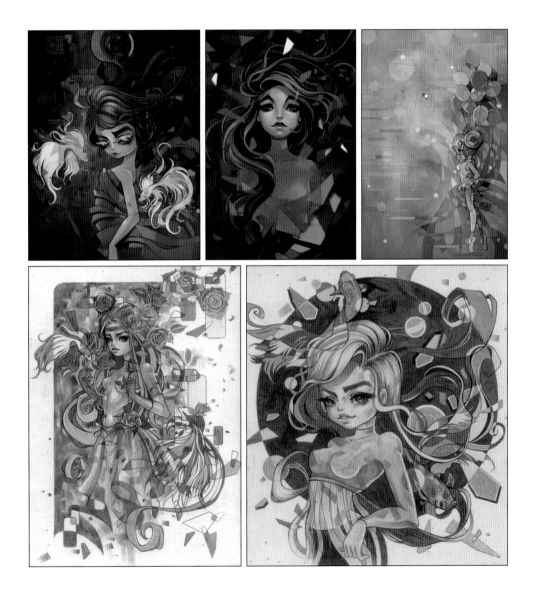

Illustrator/ *Shermen Chu*

❀ Hapifami

floship@gmail.com

www.hapifamihk.com

I had my own illustration and graphic design company, the "hapifami", besides clients work, i also moonlight as the author and illustrators in children books. Extremely focus on the environment, i desires to bring the child a positive attitude in our environmental protection!

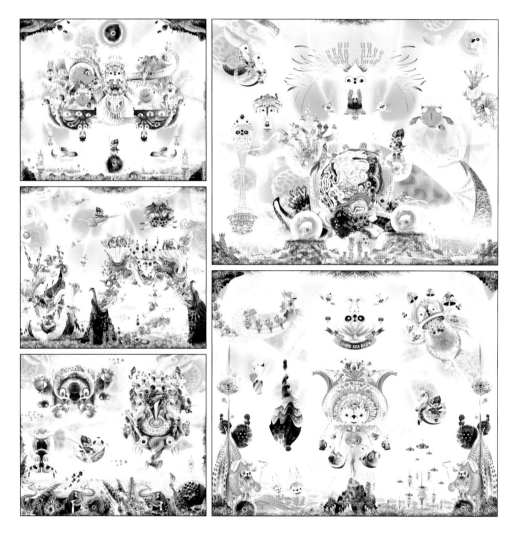

名稱順序由上至下，左至右

01/Darksea_buddhism_world 02/Darksea_city
03/Darksea_castle 04/Darksea_paradise
05/Darksea_park

Illustrator/ *Gerry*

❀ Peter Ng

peter@peter2u.com

www.peter2u.com

Ng Seung Ho 伍尚豪，Peter-香港插畫師協會 專業會員；香港動畫業及
文化協會成員；香港插畫師協會 副會長 2008-2010；香港插畫師協會
會長 2016-2018；第一屆中華區插畫獎 - 籌委會成員；插畫師x角色設
計師及動畫創作人- 香港插畫師協會長 伍尚豪 Peter Ng

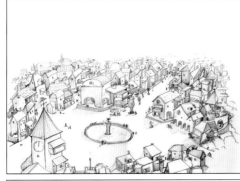

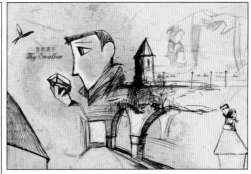

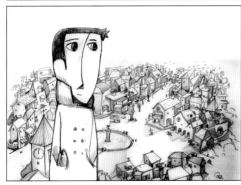

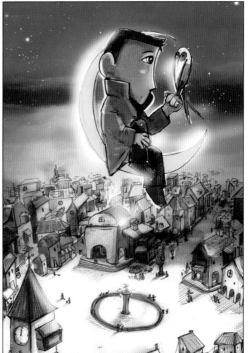

名稱順序由上至下，左至右

01/《我的燕子》　　02/《我的燕子》
03/《我的燕子》　　04/《我的燕子》
05/《我的燕子》

Illustrator/

Jan Koon

janjankuen@yahoo.com.hk

www.facebook.com/Dreamgirlandboy/

Jan Koon原是名社工，後投入插畫行業並創作以「愛」為主題的 Dreamgirl & boy，透過插圖工作以另一個形式延續社會工作的信念，相信跨界別的化學作用，創造另一個獨有性的繪畫空間。現建立個人品牌及與不同商業品牌合作。

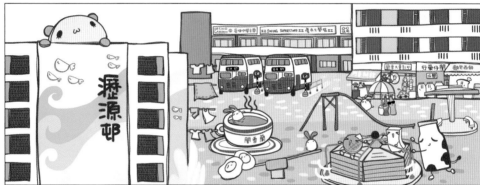

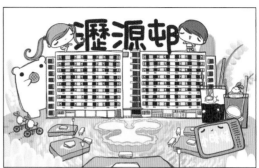

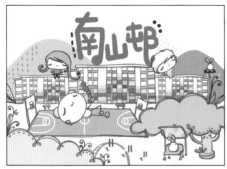

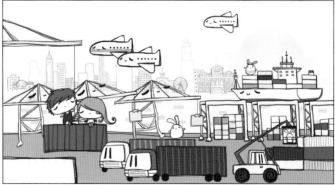

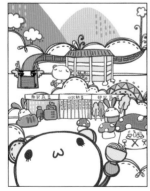

名稱順序由上至下，左至右

01/南山邨　　　　　　　　02/昔日瀝源村-小時候
03/昔日瀝源村-遊樂場　　04/香港貨櫃碼頭
05/南山邨-懷念的店舖

Illustrator/

灰若 Rosie Grey

missrosierabbie@gmail.com

www.missrosierabbie.com

生於香港，八十後，自小喜歡畫畫，畢業於香港大學英文系。曾為非牟利機構、小説、青少年刊物及大學教科書等繪畫插圖或封面，並於兒童雜誌及網上報章連載四格漫畫。現為小學英文及視藝老師，著有生活繪本《教書辛酸史 - 露思兔子頂硬上》及《教書辛酸史 2- 露思兔子冇氣唞》，以漫畫的方式講述教師生涯的樂與怒。

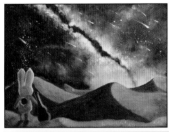

名稱順序由上至下，左至右

01/空洞 Emptiness
02/尋夢 Dream
03/重生 Rebirth
04/迷茫 Lost
05/幸福 Happiness

Illustrator/ Rosie

Ruby

rubycheungsn@gmail.com

rubycheungsn.wixsite.com/floral

www.facebook.com/rubycheungsn/

Ruby Cheung Sze Nga is an illustrator based in Hong Kong. She enjoys reading the stories of flowers, visiting parks and taking photos. She finds out the meanings behind flowers and begins to create floral illustrations based on it. Her illustrations are mainly inspired and influenced by the western paintings and the oriental patterns.

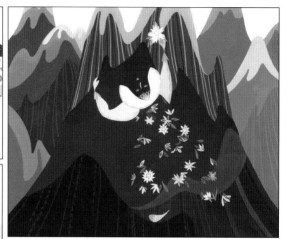

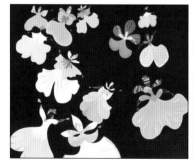

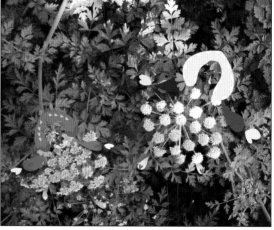

名稱順序由上至下，左至右

01/Flora　　　　　02/Edelweiss

03/Mimosa　　　　04/Garden in France

05/Oncidium

Illustrator/

肥力

felix@felixism.com

www.felixism.com

Felix Chan set up the company FELIXISM CREATION, an independent, cross-discipline creative enterprise and worked as a curator in performing arts, art critic and illustrator. He was the curator and producer of the recent theatre and film companies including Reframe Theatre, On & On Theatre workshop, Theatre du Pif, Hong Kong Dramatists, New Vision Festival Hong Kong, International Arts Carnival and etc...

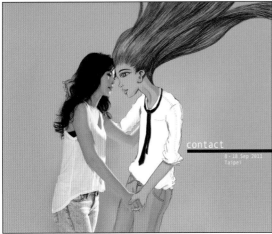
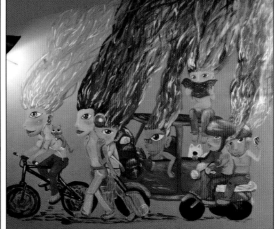

名稱順序由上至下，左至右

01/Outsider

02/St.francis

03/HongKonghome

04/Contact

05/Traveltaipei

Illustrator/

Noble

noblewong@hotmail.com.hk

www.noblesketchbook.com

www.facebook.com/noblesketch

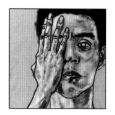

香港插畫家，視寫生為生活的一個重要部分。於2015年成立插畫公司Noble Sketchbook，為客戶畫產品插畫、店舖鐵閘、壁畫、動畫短片等。也有參與社區藝術和文化保育等項目。作品透過個性的線條和豐富的色彩帶出香港多樣文化特色。

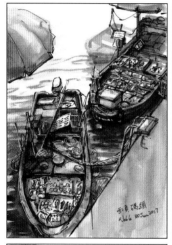
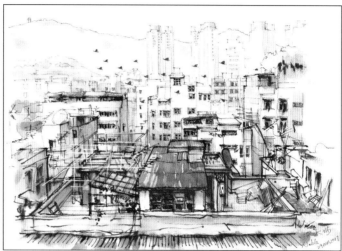
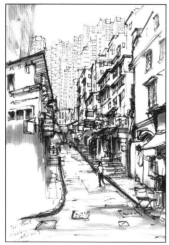
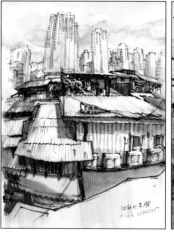
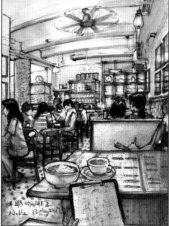

名稱順序由上至下，左至右

01/西貢碼頭　　　　　02/深水埗舊樓天台

03/卑利街　　　　　　04/油麻地果欄鐵皮屋

05/祥興咖啡室

Illustrator/ *Noble*

✿ Jack Lee

robin.yao@onecool.asia

www.facebook.com/onecool.asia

香港新鋭藝術家，運用電腦繪圖進行創作，技術成熟、筆觸
靈活帶有水彩畫風，擅長為女性作畫，曾為ＲＭＫ彩妝、
ＬＡＮＣＯＭＥ繪製商品形象圖，畫風多元，也擅長武俠漫畫和機
器人。

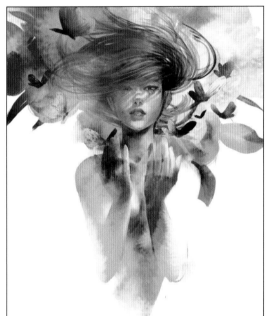

名稱順序由上至下，左至右

01/Hug 02/robot_003_v2

03/Love 04/robot_rabbit

05/Memorise

Illustrator/

✿ ruru lo cheng

tiffche@gmail.com

fb.me/rurulocheng

畢業於舊金山藝術學院，回港後多與出版社合作為兒童圖書及小說
繪畫插圖。喜歡因應主題和需要作出風格變化。

名稱順序由上至下，左至右

01/you and I swimming in the sky 　　02/best friend

03/drip drip drop 　　04/it_s all right

05/good night shooting star

Illustrator/ ruru.ㄥㄥ

Winglo

winglo.wing@gmail.com

www.facebook.com/itchyhandsitchyhands/

Miss Wing Lo is a Native Hong Kong creator, Co-founder of Wing Art Workshop. An experienced graphic designer. Working in graphic design for more than 10 years. She has also worked in film making, TV advertisement and theatre arts, etc. Further more she is co-creator with Clayton Chau the story, drawing and any kind of hand-craft regarding Lolohoihoi. Meanwhile, she also creates her own indie style of creative work ITCHYHAND.

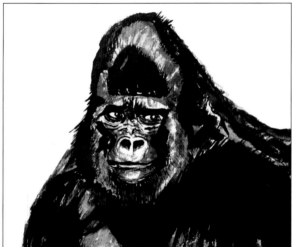

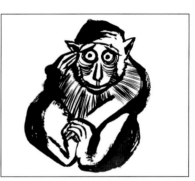

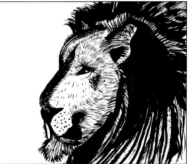

名稱順序由上至下，左至右

01/Gorilla 02/Woman

03/Monkey 04/Lion

05/Iguana

Illustrator/ itchyhands

豬子插畫 Pig Illustration

pigillustration@gmail.com

facebook.com/pigillustration

In respect of local social issue, Pig Illustration is a Hong Kong based illustrator engages in visualising emotion and imagination on her illustrations. After working in finance industry for ten years, she is currently a student of BA (Fine Art) in Royal Melbourne Institute of Technology (RMIT) University majoring in painting.

名稱順序由上至下，左至右

Illustrator/

Angela Ho

www.facebook.com/angelahoillustration

Angela Ho is a Hong Kong based visual merchandiser and freelance illustrator.

She obtained a Bachelor of Design from the University of Alberta Canada. Whilst studying abroad she was integrated into a vast multicultural social circle of creatives, exposing Angela to many different aesthetics and cultural creative methodologies which had a profound influence on her work.

Angela describes her works as "dark, moody and mysterious" often set in whimsical, fairy tale like environments. Her preferred mediums for producing her works are acrylics and watercolors.

Angela is a member of the The Hong Kong Society of Illustrators and continues to pursue her creative career in Hong Kong.

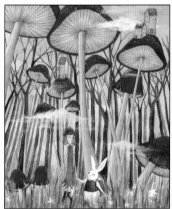

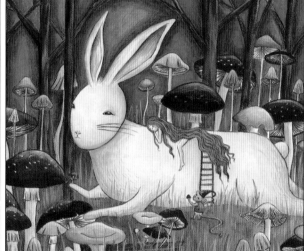

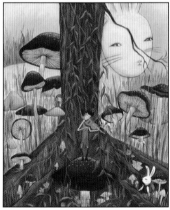

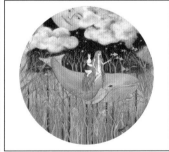

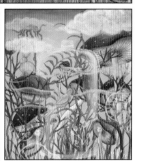

名稱順序由上至下，左至右

01/Mushroom Prince 02/Lost in Forest

03/Hide and Seek 04/UndertheSea

05/Garden in the Bottle

Illustrator/ *Angela*

Jolly-books

suejene@hanmail.net

www.jolly-books.com instagram.com/jolly_books

Cho, soo jin (jolly books)
Illustrator - author of children's books/ artist
selected, 2016 Bologna children's book fair
le immagini della fantasia 34th.

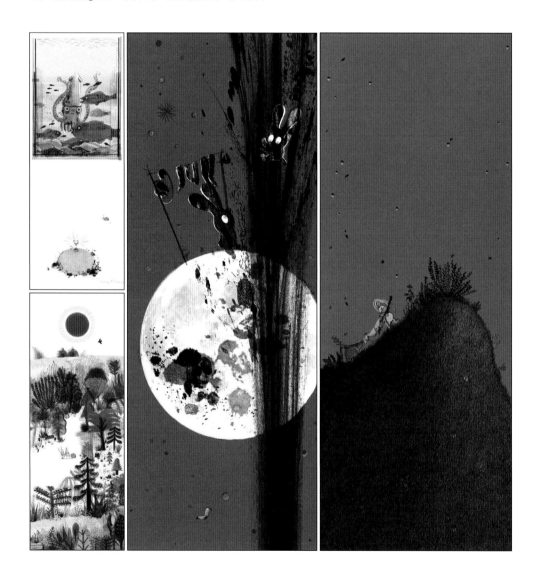

Illustrator/

 # Kanggyeongsu

<나의 엄마> The greatest love of mother's in the world! This picture book included text only "mama", but enough for get deeply touching with brilliant illustrations.The readers could be impressed in common people's life.

<나의 아버지> When humans are born into this world, man first meeting is just the parents. Father is our first friend and the best friend. This picture book is for us to realize the love of the father.

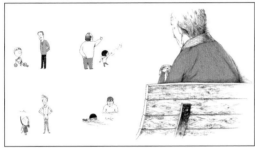
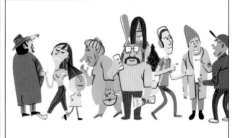

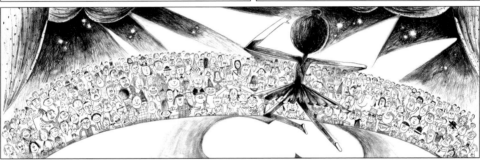

名稱順序由上至下，左至右

Illustrator/ 강정수

 # Jang Hyun Jung

dprfish@hanmail.net

www.instagram.com/jang4391/

자연이 주는 아름다움을 관찰하고, 그 감정을 고스란히 그림으로 담아
내는 작업을 좋아합니다. 세상의 많은 소리에 천천히 귀 기울이면서
가끔 소리가 들려주는 생명력과 빛깔을 상상하곤 합니다. 그러면 그동안
생각지도 못한 다른 세계가 눈앞에 펼쳐집니다. (뜨거운 여름, 조용히
눈을 감고 오랫동안 매미의 외침을 들었습니다. 매미가 들려주는 여름
오는 소리.)<---그림과 같이 있을때만 넣어주세요

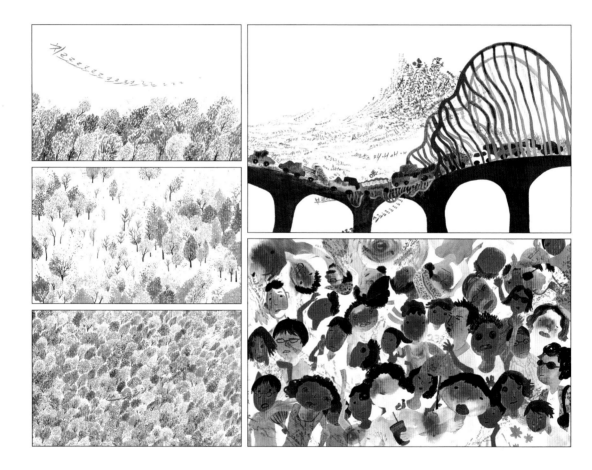

Illustrator/

백 수 빈

je2531@hanmail.net

yellowpig.co.kr

어릴 적 가장 좋은 친구였던 그림책을 직접 만들고 싶어서, 그 꿈을 이루기
위해 한겨레 그림책 학교에서 그림책을 공부했습니다.

Illustrator/

 # Yu, ji-yun

yuokgo@naver.com

blog.naver.com/yuokgo

내가 느끼고, 좋아하고, 궁금한 것들을 그리고 있습니다.

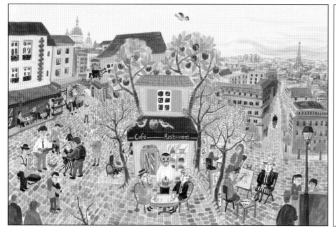

Illustrator/

 # Haey Lee

yellowpodo@hotmail.com

홍익대학교와 같은 학교 대학원에서 시각디자인을 전공하였다. 신문, 잡지, 책 등 여러 매체에 일러스트레이션을 발표하다가 지금은 그림책 작업에 주력하고 있다.

Illustrator/

Meister_Epic

kac9uixftd5terkjbsido3xep@tutanota.com

twitter.com/@Bible_Be

初めまして、私はウェブで漫画を描いてるMeister_Epicと
申します。イラストレーターとしての活動は初めてなので何
卒宜しくお願い致します。

名稱順序由上至下，左至右

01/春の姫 02/スラゼルの青年期
03/スラゼルワールド 04/マエストロの思索
05/スラゼルの幼年期

Illustrator/

 # Lee Jyone

111vvy@naver.com

www.instagram.com/111111vvy/

I 'm interested in all artworking about being visually organized and feeling charm at those.

名稱順序由上至下，左至右

01/A cactus 02/In my bed 03/With you

04/Free cocoa 05/Some party

Illustrator/

● Futureman

tokojieg@gmail.com

www.facebook.com/Futureman3/

レトロフューチャーな世界に住むFutureman達を描いています。

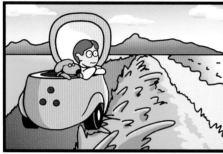

名稱順序由上至下，左至右

01/Drive　　　　02/カニロボ ピーター
03/ラップの散歩　04/ラップのバカンス
05/タイムマシン

Illustrator/

● あい めりこ

muurea0514@gmail.com

www.instagram.com/siiyon/

日本奈良県在住。主に生き物たちをテーマにした作品を多め
に活動しています。一枚の絵から人それぞれの物語が浮かぶ
ような作品作りを心がけています。

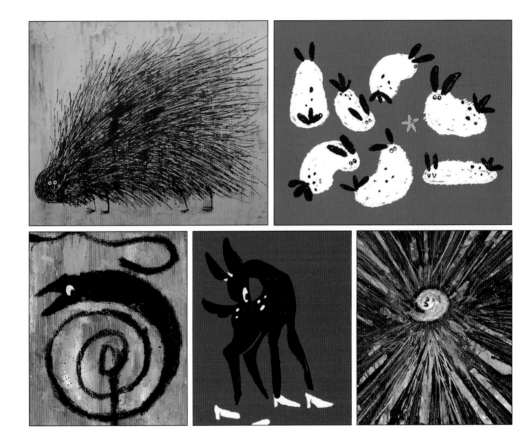

名稱順序由上至下，左至右

01/Porcupine 02/Sea rabbit
03/Snow leopard&Snake 04/High heels Bambi
05/Life

Illustrator/ AiSakaguchi

のぐち　りゅういち

ynryuichi@gmail.com

studio-atem.jp/

ゲームデザイナーとして家庭用ゲームソフトの制作を行う。

名稱順序由上至下，左至右

01/立ってもちっちゃい　　02/パンが３つあるよ
03/わかんない　　　　　　04/雨にぬれちゃうよ
05/ちょこんず

Illustrator/ のぐちりゅういち

ほいっぷくりーむ

puttitti0148@gmail.com

www.rainbowcoloredglass.com/

専業イラストレーターを目指している兼業イラストレーター。
幻想的で夢のような世界観を好んで描いてます。

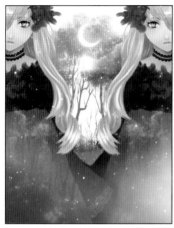

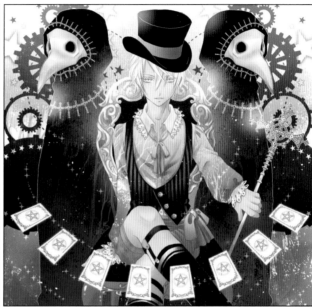

名稱順序由上至下，左至右

01/真っ暗森がみる夢は　　　02/Drink Me!

03/運命の輪　　　　　　　　04/からくりぜんまい師

05/お菓子なお茶

Illustrator/ ほいっぷくりーむ

● Morechand

morechand112@gmail.com

www.morechand.tumblr.com/

フリーランスのイラストレーター＆デザイナー。主にTCG・ゲームキャラクターデザイン・ファンタジー系書籍等にてイラスト担当をしております。

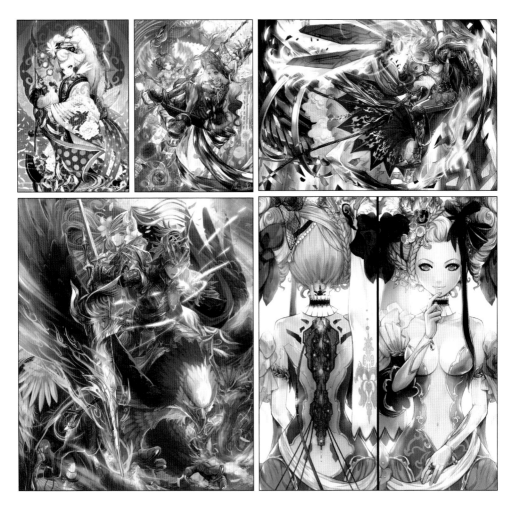

名稱順序由上至下，左至右

01/Ladybird　　　　　02/Swing

03/ルッジェーロ　　　04/M.e.c.Tower

05/A

Illustrator/ *Morechand*

うみのこ

ffuloup@yahoo.co.jp

www.facebook.com/profile.php?id=100017602453499

社員として働きながら創作活動をしているイラストレーター。

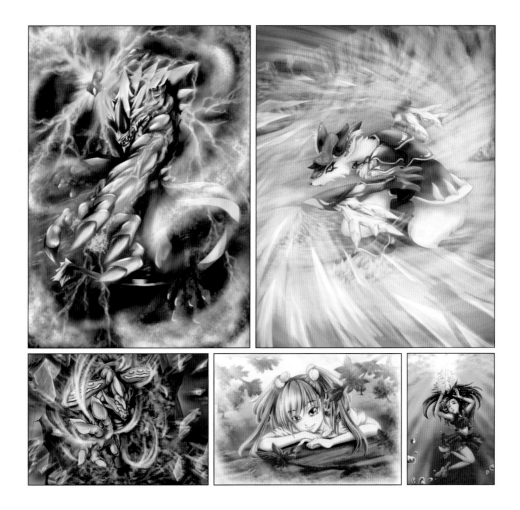

名稱順序由上至下，左至右

01/雷雲に潜む雷鬼竜　　02/アイスフォックス
03/壁を突破しろ　　　　04/咲巳とエゾリス
05/届かない手

Illustrator/

TixiT

Bluebrian200x@gmail.com

www.facebook.com/Tixitzone/

我是一位自由插畫師，擅長使用筆墨來畫插畫，喜歡機械和80年代的美式漫畫，沉迷於繪畫帶來的成就感，享受自己所創造的人生。

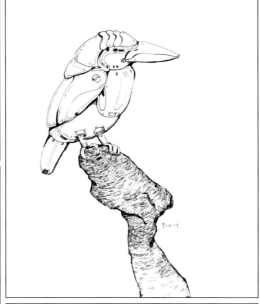

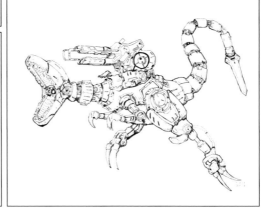

名稱順序由上至下，左至右

01/Cock　　　02/Mantis
03/Deer　　　04/Kingfisher
05/Rex

Illustrator/

226

Fadjar

fajarkurnia5@gmail.com

www.instagram.com/fajarkurnias/

Love to put my mind into artwork.

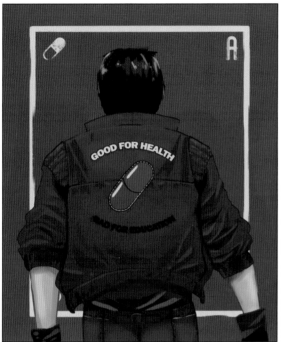

名稱順序由上至下，左至右

01/Good for health, bad for education 02/Use your heart for other things

03/Free wheely 04/Into adventure

05/Morning coffee and chat

Illustrator/

Singhoo

singhooi0904@gmail.com

www.lshgsk.deviantart.com

主修商業插畫及漫畫，工作範圍為卡牌遊戲製作與插畫等類型的業務，如The Walking Dead與Ghostbusters卡牌遊戲製作。一直以來都以肖像插畫作為主打，曾被邀請為國際藝人繪製肖像插畫，包括：成龍、大爆炸、鮑起靜、黎耀祥、曲婉婷等藝人。

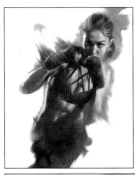
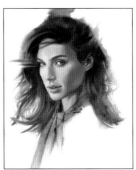

名稱順序由上至下，左至右

01/Gigi Hadid 02/Gal gadot

03/Vivian 04/Rogue one

05/Dr Strange

Illustrator/

Sshown.C

sshown.chang@gmail.com

www.facebook.com/SshownCillustration/

Sshown.C來自馬來西亞畢業於TheOne藝術學院廣告設計系，目前從事社交媒體設計。剛喜歡插畫希望用插畫代表語言，將心裡想説的話用線條和顏色表達出來。而且插畫和工作內容沒有衝突，現在插畫對我來講是一種紓解壓力的方法。

名稱順序由上至下，左至右

01/非禮勿視.非禮勿言　　02/沉睡的茉莉双童

03/曼珠沙華　　　　　　04/腦長菇

05/刺刺的愛

Illustrator/

衣谷化十 ikuwashi

yiihwa82@gmail.com

www.facebook.com/ikuwashi82/

從小在婆羅洲砂勞越長大，對於熱帶雨林有著很深的情感，一直希望可以通過創作插畫來喚醒人們對大自然的共生。從事自由插畫創作已有10年。

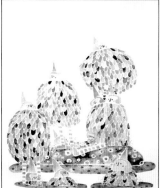

名稱順序由上至下，左至右

01/apuuji and friends 01　　02/apuuji and friends 02
03/apuuji and friends 03　　04/apuuji and friends 04
05/apuuji and friends 05

Illustrator/

★ Lá Illustration

la.studio.saigon@gmail.com

www.facebook.com/La.studio.saigon/

Illustration is always my passion and my inspiration for every single day. I was so lucky to be given many opportunities to work with some kindest and warmest publisher in Vietnam as well as other countries such as Kim Dong Publishing House, Nuinui, Samsung Publishing company. Even though I published some books to the market, I found myself lack of knowledge about Illustration so I spent a year and a half to dig deeper by studying Master of Illustration and Book Arts in the UK.

Illustrator/

Gang Mulha

aeon100@hanmail.net

www.murashow.blog.me/

동시를 쓰고 이야기도 짓는 일러스트레이터입니다

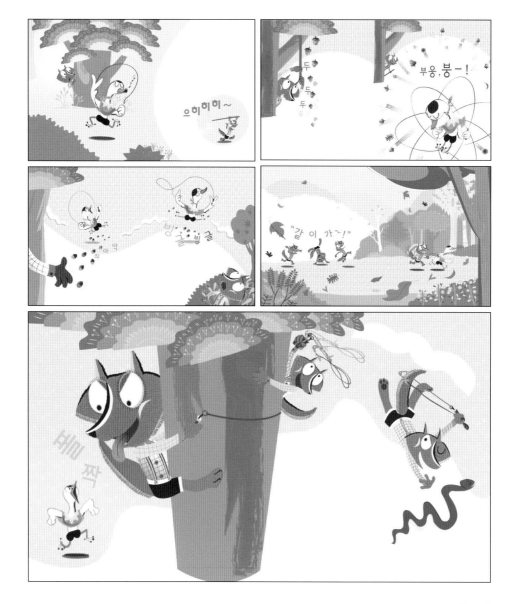

Illustrator/ Chile

Esther Bernal

esther.bernal.lopez@gmail.com
www.estherbernal.com

Esther Bernal

Based in Barcelona. Selected at the 2017 Bologna children's book fair Illustrators Exhibition.

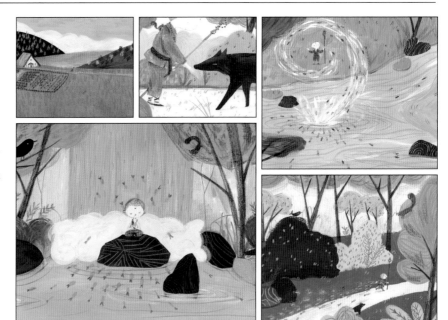

01/Good morning 02/Meeting new friends 03/Meditation
04/"Come on, little fishes!" 05/Going to home

豆花 Suki Wu

manjai235@yahoo.com.hk
www.facebook.com/sukisuki123yy

Suki

我叫Suki，熱愛畫畫， 旅行和養貓咪，喜歡把天馬行空和古怪的想法畫下來，更加喜歡畫不同造型的貓咪～希望大家可以從我的作品體會到愛（對寵物的愛，人與人之間的愛）每個人都有一棵包容的心和關心任何人和任何事，這樣世界就會更加好和更加可愛～也希望可以從作品中帶出環保的信息，令到地球的生命得以延續～

01/被小丑怪支配的蝸牛 02/小灰貓 03/奇異森林
04/黑夜中的森林 05/寧靜的小漁港

Catmade (Ritakot)

catmadecom@gmail.com
www.catmadecom.etsy.com

-Rita Kot-

Hello, my name is Rita, i'm from Siberia and I like cats so much! I absolutely do not know what else to say, dear reader, if you have questions about me or my work, just write me and ask. It's easier than you think! All the MEOWORR!

01/The Strong Cat 02/Boo! 03/Seal or Cat
04/Tadam 05/The Faceless Cat

Nin-notte in neve

monicabauleo@gmail.com
www.monicabauleo.com

Hello, my name is Monica Bauleo. I'm living in Florence where I studied at Nemo Academy of digital arts. Since I started drawing I like to experiment with different tecniques and concepts. I love children's illustration and character design and I'm currently working as a freelance illustrator.

01/Fear 02/Little match girl
03/Martin pescatore 04/Where the Wild Things Are

Martina

marti.messori@mac.com
martinamessori.com

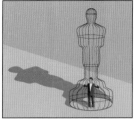

My name is Martina Messori. I'm a tireless seeker of new adventures, occasional daydreamer and also, coincidentally, an Illustrator & Graphic Designer.I am a graduate of the lauded Illustration and Digital Animation program of the prestigious European Institute of Design and after my degree I attended several illustration masterclass at MiMaster (in Milan). I should hope my works reflects all these efforts. I'm a passionate artist, hard worker, travels&food lover.

01/DNA 02/Nominations 03/Blue wall
04/Cartonero 05/Villa

Roberto Agostini

roberto.agostini87@gmail.com

I'm an illustrator based in Rome, actually I'm studying graphics art and etching at the Rome Fine Art Academy, in the meantime, I work with some art gallery of the city and with other artists.I like the Italian old master art and...I make a lot of drawings.

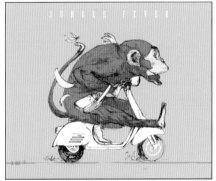

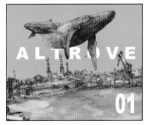

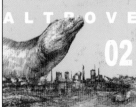

01/Jungle fever 02/Never stop 03/Altrove 01
04/Altrove 02 05/Altrove 05

Enrico Lorenzi

tu.quoque.enrico@gmail.com
www.facebook.com/enricolorenziillustration

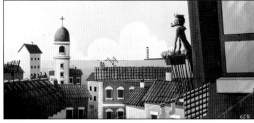

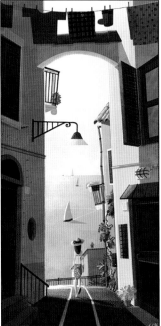

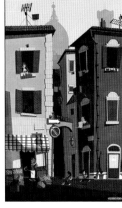

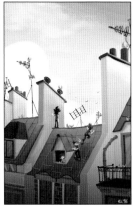

Freelance children books illustrator, formed and based in the inspiring Florence, city of great masters of the Arts. His works are fulfilled with influences from the unique environments and every-day life of Italy.

홍지혜 Hong Ji Hae

hokmah00@naver.com
facebook.com/yulmasin

한국에서 그림책과 일러스트 작업을 하는 홍지혜 입니다

宋炳慧

wdsongbinghui@163.com

1991年生，天津美術學院畢業，短期學習於東京藝術大學，火石藝術工作室創始人。作品：《方寸》、《游弋夢境之國 》、《繞指柔金》、《花絲髮簪》、《熔岩》、《祈福》、《 織鈦》、《天門山》、《 孤獨行者》等在國內展出或登於雜誌。

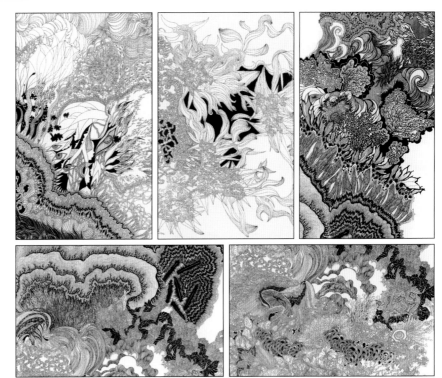

01/蔓生　02/蔓生　03/蔓生　04/蔓生　05/蔓生

Amanda Chong

amandachong85@gmail.com
satinandsteel0.wixsite.com/mysite

自營插畫/漫畫創作者以展售會為主力推廣作品。傾向女性為主的西方題材，幻想傳說、神話故事……等。

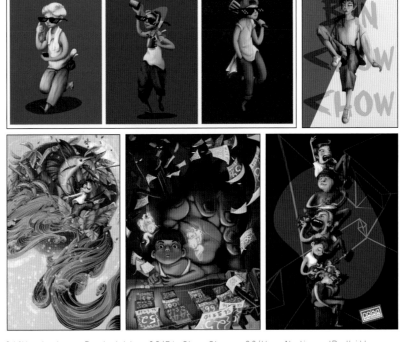

01/Hawkerboys_Dealwithit　02/BinChowChow　03/HangNadimandRedhill
04/Gambler'sluck　05/NoiseSingapore_Totem

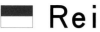 # Rei

410raina@gmail.com
www.410raina.wixsite.com/portfolio

Raina is a Indonesia Illustrator based in Singapore.

01/Arrest 02/Noir 03/Break
04/Night Sky 05/Guardian

Wut

Wutkiet@gmail.com
www.instagram.com/puroandthedemons

Puro is a boy who has the purest spirit in the world and it causes demons being attracted to come close to him. Not to harm him, but just to follow him anywhere he goes. That's why Puro is never alone.

Pandoraglimpse

audreychai@optonline.net
pandoraglimpse.tumblr.com/

With time and imagination, Audrey Chai's detailed and evocative illustrations express her inner world and feelings.

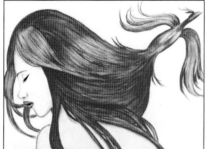

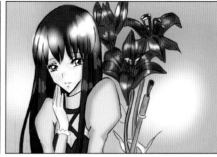

01/3. Empower 02/Allure
03/Starlight 04/Breakfast 05/Haven

Nero Kagarogh

kenny200565@yahoo.com.tw

NERO

Hi everyone,Hopefully you will like my art works.
Thank you.

01/Camael 02/X 03/Metatron

239

![flag] Twofew

ivywong1120@foxmail.com
www.instagram.com/twofew/

在台灣學習講故事的
巨蟹座上海女孩。很
小很小開始喜歡用畫
畫來觀察記錄體驗表
達這個光怪陸離的世
界。近來開始嘗試完
整獨立創作繪本。

01/《灰色關係》Grey Relationship　　02/《所有星星都很忙》Tiny Little, The Little
03/《灰色關係》Grey Relationship　　05/《所有星星都很忙》Tiny Little, The Little
05/《所有星星都很忙》Tiny Little, The Little

![flag] Gs.灰階

xiii13500@yahoo.com.tw
www.facebook.com/gs1120/

喜歡把生活事與插畫
漫畫結合創作。
發表作品:《一切都有
問題,一切都沒問
題。》、《灰階裡的
種子》、《插畫告
白》等插畫漫畫系
列。

01/插畫告白系列:夢想‧迷宮　　02/插畫告白系列:否定自己所討厭的事物
03/插畫告白系列:在什麼都快的世代　　04/插畫告白系列:內心的野獸會吃人
05/插畫告白系列:束縛的愛

 光下 painteWei@gmail.com

光下出生於台灣，2007年開始接受藝術與設計的薰陶，以沈穩、安詳的色調，為插畫增添了獨特的風格。於2014年，以音樂會本「嗨，我是小綠綠」獲得文化部台灣藝術新秀獎。

01/寂寞日　02/失眠　03/乏城
04/下一個公車站　05/寂寞城市

 Micky Huang micky70103@yahoo.com.tw
www.facebook.com/shibaBenWan/

黃莎涵
Micky.H

有天醒來突然覺得自己得了一種不跟狗玩、不畫圖就會死的病。於是開始把心愛的狗和小孩的成長故事畫下來，為他們建構一個幸福歡樂的童話世界。如果真實世界不夠美好，那就用畫的吧！

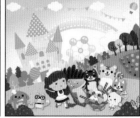

01/桃太郎與丸太郎　02/我的大紅帽與小野狼　03/要不要再來顆蘋果?!
04/我的長髮阿柴　05/本包的童話世界

楊哲 Arger

melody13467@gmail.com
www.facebook.com/ARGER77/

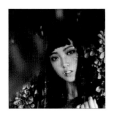

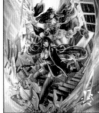

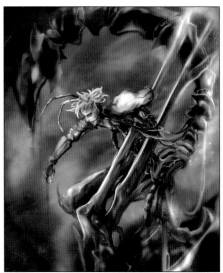

大家好我是楊哲，非
常喜歡畫畫。

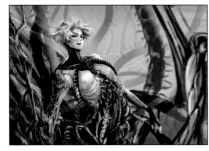

川 Kawa

hinata01603@gmail.com
hinata016.wixsite.com/kawa

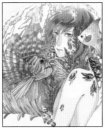

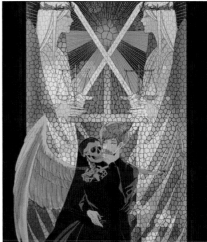

骨骼、標本、礦石，
一些故事和一些夢。

01/珊瑚礁　　02/標本與少年　03/愛、亡者、審判
04/【虫】蜂　05/【虫】蛾

mosabear0312@gmail.com
www.facebook.com/mosabear

摩沙熊 Mosa Bear

取名自Formosa的MosaBear家族，都是真實生活在台灣，有月熊摩沙、石虎帕帕、搜尋犬威力、黃金蝙蝠、赤腹松鼠、與剛誕生的小草鴞。期望能藉由插畫讓大家更能感受牠們的存在，藉而更關心動物保育。

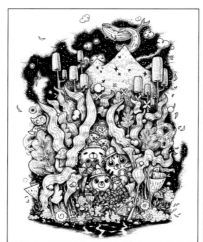

01/探索祕密花園　02/向夜晚致敬　03/上/一團福氣：下/團圓月
04/紅雞/富貴大吉　05/乘著月球的一大步

一凡恩

a815042008@gmail.com
www.pixiv.me/user_nkyh2485

一凡恩，喜歡畫畫、散步，食量不大但沒事就會想吃東西。好想吃巧克力蛋糕……。

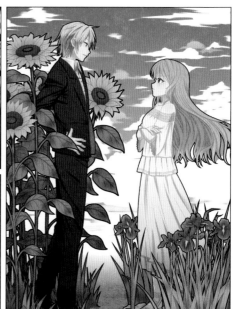

01/山茶　02/微光　03/IRIS
04/交鋒　05/夏日和

藍曦 **Lanssy**

lanssyjo7@gmail.com
www.facebook.com/lanssyjo7/

揮灑畫筆開啟人生的
里程，就像不斷學習
的旅程，因為創作讓
夢想更堅定，藉由心
靈的沈澱和發掘，讓
我們一起進入藝想的
世界。

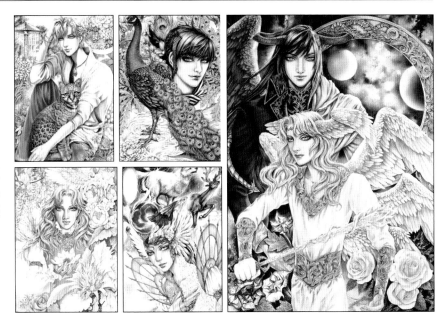

01/石虎與憂鬱男子　02/孔雀之姿　03/智天使與墮天使
04/花叢中的選擇　05/奇幻異想

남궁 정희

1974ng@daum.net
www.blog.naver.com/1974ng

I am a freelance illustrator,
and studied design at
the college, also Worked
for over 10 years as an
animator.

Che Chen

tcmary1005@gmail.com
chechen.myportfolio.com/

Che Chen

探索空間與記憶的關係。出版作品包括獨立漫畫誌《蟲洞博士》系列。

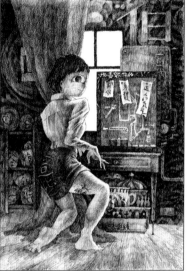

01/家鄉的鬼　02/月光
03/封面　04/封底

annieannieannie

jackannannie@gmail.com
www.facebook.com/jackannannie/

Yu Chieh Chen

在異鄉讀書的遊子，喜歡的事情就是挑戰年邁的教授制定的百年規則，有時打的是為國爭光的勝仗在失敗時也會在臉上擠出最燦爛的微笑用國罵表達自己的不服。喜歡研究各種文化，最大的心願是有一天能研發出能代表國家的藝術。

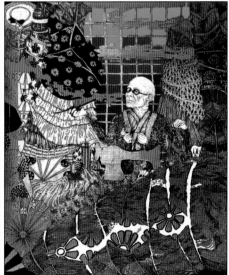

01/台灣小便桶　02/狐狸之窗
03/肉慾裁縫師　04/MONSTERMONSTER

🇹🇼 粗心小王子

cutesleeppig@hotmail.com
www.facebook.com/andy.article/

居住在宇宙中最粗心的一顆星球，繪製一連串以法國鬥牛犬為主角的故事。

01/回眸　02/異形拷貝
03/狗仕　04/月亮母親修改
05/宇宙力量2018

🇹🇼 悄悄畫 Patricia

teddymybear1006@gmail.com
www.facebook.com/whisperypainting/

在插畫中，發掘單純的美好;在文字裡，找到溫柔的堅強。非藝術本科系出生，因為對插畫的喜愛，一頭栽進了這個繽紛世界，曾參與多次聯展與兩場個人展覽「悄悄來過」、「悄悄遇見你」，希望透過話與畫傳遞溫暖與能量。

01/The Letter　02/The Lost Star　03/星之鯨-雙魚
04/Keep life simple　05/那個陽光靜謐的午後

Squirrel Hsieh

andrew791006@gmail.com.com
www.instagram.com/squirrel_hsieh/

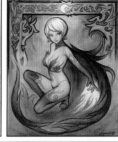

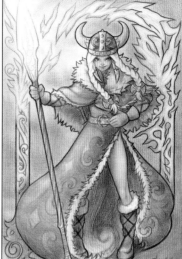

我是一個業餘的插畫繪圖愛好者！
使用的媒材主要為色鉛筆與水彩，並會搭配Photoshop完稿。

01/Elf Girl 02/Night-Sky Witch
03/Little Red Riding Hood 04/Bunny
05/Lord of Glacier

簡單生活的吉普星球

apieceofcatplanet@gmail.com
www.facebook.com/apieceofcatplanet/

在吉普星球裡，住著一群吉普貓還有偶爾會出現吉普貓的朋友，歡迎每個人都能一起來到吉普星球，無憂無慮，天天開心。

01/I MISS YOU 02/自在馳騁的小宇宙
03/如星星般閃爍 04/宇宙想像力
05/沈靜

 Lien

lien.artw@gmail.com
www.facebook.com/lien.artw/

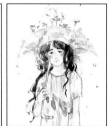
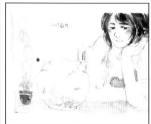

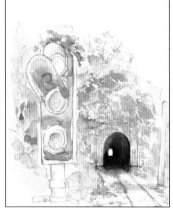

畫筆紀錄所見，文字
註記心情，以最舒適
的方式，感受世界美
好，對於週遭事物、
自然景色，靜靜、細
細地蔓延紙上，小碎
念是赤裸的心，當無
法言喻，找到自己的
方式詮釋，走出屬於
的小徑，帶來一點力
量讓生活不孤單。

01/交錯穿越　02/說走就走　03/雨過盎然
04/乘風逐夢　05/半夏微空

Catheryn薩琳

catsunillust@gmail.com
www.instagram.com/catheryns_lab/

Catheryn Sun.

愛畫又愛發懶的那種
插畫家，帶著放不下
的畫筆在台美間當空
中飛人，目前就讀舊
金山藝術大學插畫
系。

01/Just Another Girl　02/Be My Own Guide　03/Granny
04/Love Birds　05/Year of Chicky

尼果

nicole206.tw@yahoo.com.tw
www.facebook.com/nico.tsai.6/

nico tsai

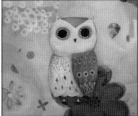

做的是平面和插畫設計。喜歡畫畫、喜歡動物、喜歡夏天、喜歡電影、喜歡老房子，喜歡的很多很多。

01/閉上眼　02/貓頭鷹
03/閉上眼　04/好時光
05/好時光

柯基犬卡卡/馬蒂

io1475200@hotmail.com
www.facebook.com/kakamatilde/

Matilde

因為單純地想將柯基小毛孩的可愛模樣記錄下來，開啟了自己的創作之路。希望可愛的她能夠帶給大家幸福的感覺。

01/甜蜜的負擔　02/下雨天
03/甜蜜疊疊樂　04/甜蜜 轉 轉 轉
05/Flying with love

Eddie Pan

pwo730211@yahoo.com

目前累積籌備各類插
畫漫畫動畫作品中，
歡迎洽談商業案。

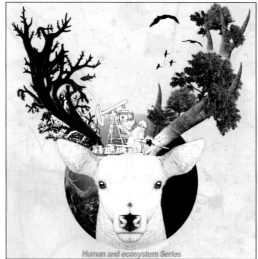

01/Human and ecosystem　02/xmas
03/人與生態　04/global warming

Pau Wang

pau7536@gmail.com
www.behance.net/pauwang

PAUWANG

總以漫步、輕快的步
伐，游牧在各個城
市，認為有點餘力、
留白的生活頻率，最
適合體會這個有趣世
界。從生活汲取靈
感，貫以線條探索簡
單、Pure的故事，或
許如此，朋友總說我
的圖裡有種純粹的滋
味。

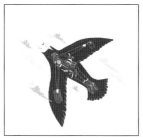

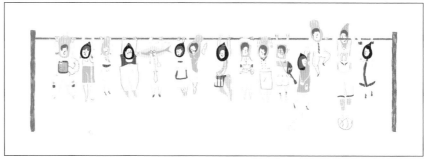

01/鴿再來　02/甲飽沒
03/豆陣拉　04/來抬貢

絲柏樹夢花園

coffee.671@hamicloud.net
www.facebook.com/Nietzsche18441900/ 絲柏樹夢花園

張曉鳳.粉絲專頁 絲柏樹夢花園.夢的插畫. Indigo Children.

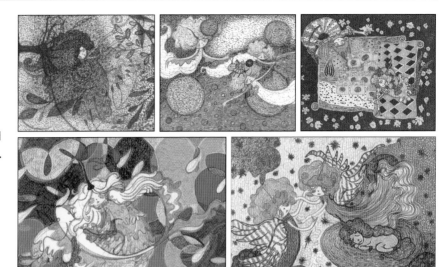

01/風精靈西爾芙　02/紫色星球　03/夢的5次元
04/水精靈溫蒂妮　05/夢的家

1min

yiminhello@gmail.com
www.facebook.com/dayxdreamtime

 yimin

dream a dream.
To be you want to be.
我們都在自己的世界裡夢遊，喜歡畫畫帶給我的快樂，希望你也會喜歡。

01/夢想為太空人的潛水夫　02/鯨是海裡飛翔的鳥　03/奇異果們
04/心的構成　05/你是星

LU TZU HUI

dream.fly10217@yahoo.com.tw
www.facebook.com/tzhuei.lu

是否可以在色彩的國度中宣布稱王？那天馬行空的想像貌似無厘頭，時而浪漫，時而童真。但藝術自由的地方，就是想畫什麼就畫什麼，就是這樣愛上了畫畫！

01/最後表演　02/分不開的友誼
03/遊樂場玩耍　04/夢想再度啟程
05/森林冒險

Maital&Ali

zzz2599@hotmail.com
www.facebook.com/MaitalAli-畫話-1714387968793138/

Maital&Ali：
Maital(馬慧君)跟Ali
(馬慧廷)是一對雙胞胎。喜歡畫畫，希望能畫話、話畫，藉著畫畫傳遞話。

01/聆聽　02/延續　03/感謝
04/Sazusu　05/野菜女孩

Gini Lin

gini_lin9@hotmail.com
www.facebook.com/niuniubunny/

我藉由畫畫連接內在的我與外在的我,腦海裡想的永遠比說出口的意涵更多的意涵,繪畫是我與這個世界連結的出口,生命以一種錯綜複雜卻又理應如此的方式串連,創作是生命歷程的展現,我想畫出自己感動的事。

01/炙燒　02/看清
03/不說　04/留下

Jingxuan Ruan

debb13572012@gmail.com
www.facebook.com/jingxuan.ruan

阮瀞萱

創作使我快樂,更使我的生命更精彩、豐富。
「Cherish your visions and your dreams, as they are the children of your soul, the blueprints of your ultimate achievements.」- Napoleon Hill, Motivational Writer.「珍惜你的願景及夢想,因為它們來自你的靈魂,是你最終成就的藍圖。」不要忘記想創作的熱情,持續做下去就對了。

01/捕月1　02/捕月2　03/捕月3
04/生命之花　05/童年

■ 人生不就是John　lifeisjohn1124@gmail.com
dribbble.com/LifeisJohn

我想每個人生來都是
為了完成一段故事。

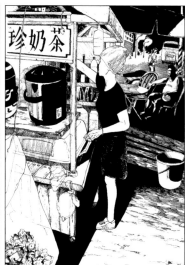

01/Letho　02/Character　03/Godzilla
04/C4　05/飲料攤

■ 貓羊夜　po678954@gmail.com
www.facebook.com/貓羊夜-971482262897934/

貓羊是一種像羊又像
貓被吐槽和鼓勵就會
很興奮，尤其被吐槽
會增加他的創作慾
望，作品主要放在粉
絲頁和巴哈姆特。

01/緊急呼喚　02/貓椅子　03/糕點師椅子
04/小紅帽椅子　05/女僕椅子

 卡帕大叔　monkeyqoolenny@yahoo.com.tw
www.facebook.com/pg/Zombiebodygirl/

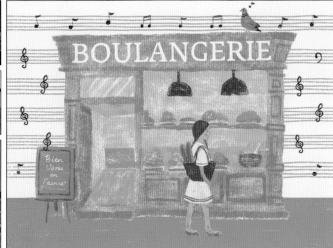

崇尚暴力美學，但本身
可是和平主義嚮往(艸)。

01/澡堂女巫　02/煩惱
03/惡魔日常　04/姑獲鳥的日常

CherTsang　cher.ee@hotmail.com
chertsang.com

曾雪兒，視覺傳達設
計師＋自由插畫師。
現於法國攻讀設計系
研究生。

01/蓬皮杜之夜　02/漫步塞納　03/樂遊蒙馬特
04/早安巴黎

▣ XLing

bear88sy@gmail.com
www.facebook.com/CT-428642957324427/

插畫的迷人之處，在
於它可以自由地建構
自己的理想世界。

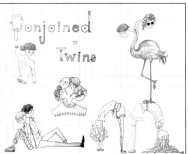
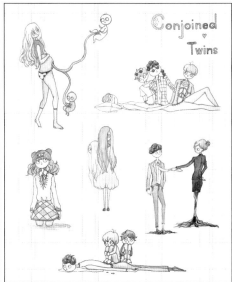

▣ 啾嗶獸

grace.ylc@gmail.com
www.facebook.com/JUBIMonster/

103.08.03參展帕帕垃夏藝
廊 琴韻畫室師生展
103.10.03參展六福客棧
琴韻畫室師生展
104.11.30 2015台灣國際
學生創意設計大賽 廠商指
定類 B 銅獎
105.11.19參展帕帕垃夏藝
廊 琴韻畫室師生展
106.03.06參展琴韻畫室
CMYK 實驗四人聯展
106.06.02參展宣藝術藝廊
上善若水「東情西韻,水墨
新解」琴韻畫室展覽
106.07.01參展中山藝廊上
善若水 琴韻畫室展覽

01/華榮市場之魚販　02/華榮市場之街景

03/陰沉市場的改變　04/蘋果女超人大戰有害物質

F.Y

s09990006@gmail.com
www.facebook.com/fyilll/?fref=ts

我只是把腦袋所想的東西呈現出來。

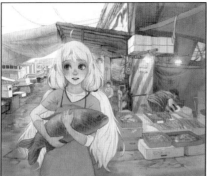

01/小港　02/稍等　03/聖誕
04/暖　05/嘉義汽水阿伯

女口月

emirly55@gmail.com

從事多年的視覺設計工作，心中仍對插畫設計保有一股熱情，尤其是繪本這個區塊，雖已是半百之年，仍懷抱著如赤子般，天真無邪及天馬行空的想像，期許這一年能完成一本醞釀已久且寓教於樂的繪本遊戲書。是的，現在就是最好的開始………。

01/城堡救援　02/再見擁抱　03/貓魚的追逐
04/童話故事　05/象不像

Charlene

ilovefashionzoo@gmail.com
www.facebook.com/artlifetainan

Charlene，自由插畫創作 X 產品開發，隨性自在的作風在創作裡可見其中，隨著心情創造繽紛趣味的可愛插畫；有時又沉浸刻劃豐富細膩的畫作。

01/Bakery　02/CAKE SHOP
03/Coffee House　04/麋鹿

Zhenzhenhee

sophia394150@gmail.com
www.instagram.com/zhenzhenhee/

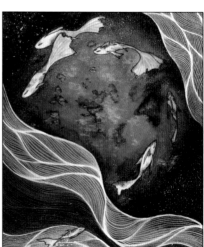

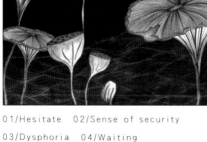

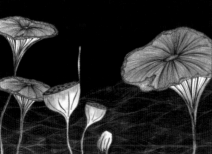

甄甄，想要擁有金魚的頭腦，想要記憶只有七秒，想要虛無飄渺，想要總有一天能遠離塵囂，喜歡畫線條來對現實咆嘯，喜歡作詩來消除小劇場的喧囂，雖然有點小，但還是存在著一點美好。

01/Hesitate　02/Sense of security
03/Dysphoria　04/Waiting
05/2017.7.20

 # 阿權

a101517499@gmail.com

我是一個平凡人，喜愛畫圖，希望將來自己的繪技～能有更大的突破。

01/貴爵將軍　02/魂魄織女
03/聖天使　04/吸血鬼

Attilio

robin.yao@onecool.asia
www.facebook.com/onecool.asia

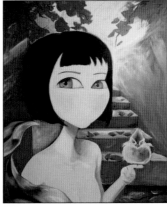

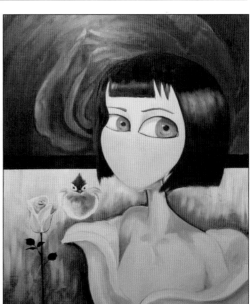

台灣畫家。已在海內外累績共約30場以上的展覽。「碧曲系列」：她名叫碧曲BITCH（泛指所有負面思考的人），憤世嫉俗。碧曲在我們生活周遭裏，一定會有一堆人。如果沒有那些碧曲，那正面能量就不存在。

01/一道光。碧曲　02/碧曲自畫像　03/紅葉下的碧曲
04/帶刺的玫瑰

Daco

enodaco@gmail.com
www.facebook.com/feeblepost/

每天坐公車去上班，騙自己説今天是星期五，這樣比較能忍受無聊的工作，晚上也睡得比較好。做過一些事，過著一個小小的人生。

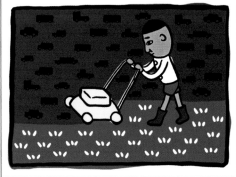

01/Interpret 02/Knight Rider 03/TinyJoy
04/Surrender 05/Mowing

Holding

holding1105@gmail.com
www.ina2655250.wixsite.com/holding

Living in the ocean.

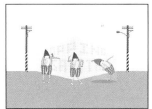

01/Popping SANTA 02/Catch A Falling Star 03/Can not live without you
04/Highway To real 05/Great fortune and favour

 A-My

amychingcm@hotmail.com
www.instagram.com/a_myccm/

I DRAW, AND THAT'S MY LIFE.
Hong Kong illustrator and Graphic Designer. Travel, explore and imagine are the best inspirations of my artworks.
Follow my instagram to find more about me!

01/Good Morning 02/Picnic Time 03/At the Pet Shop
04/Craft Market 05/Fall

 Johen Redman

Johenredman@gmail.com
www.Jazzylorye.com

I am dating with art, we can go for a double date, or even for a tribble date if you are interested. By the way, I am from Hong Kong.

01/Comfort zone is no comfort 02/Work hard like the ants
03/Let's see the world 04/Me and the Sunset

Kityicat

info@kityicat.com
www.facebook.com/kityicat/

「插畫能帶給人們溫暖，藝術也不一定要太過深奧令人難以走近！」香港插畫師協會及香港出版學會會員，曾推出多個原創插畫品牌，堅持透過圖文產品傳達正面訊息，希望香港能有多一個市民大眾也能接觸到的藝術創意產品。

01/廣東人的回憶 - 麻雀抽水　02/Faty & Homy 在香港 - 街市
03/Faty & Homy 在香港 - 唐樓　04/廣東人的回憶 - 打花章
05/廣東人的回憶 - 衛生麻雀

Xinhwang

xinhwang128@gmail.com
www.instagram.com/xinhwang/

黃馨

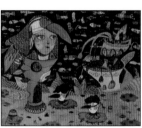

黃馨，身體裡住著一隻叫做艾瑪的大象，但是靈魂卻像蒲公英一樣很輕，迷戀黑夜的沉默和星星閃爍的溫度，迷戀所有最純粹的人事物和故事背後的故事，喜歡畫畫和寫字，希望未來可以運用文字和插畫的力量帶給別人溫暖和幸福！

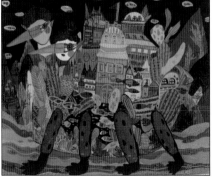

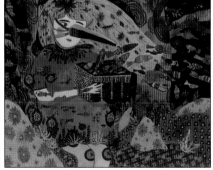

01/我的血液流進你的身體　02/鳥人的異想樂園
03/流浪到彩色海底凝視你　04/尋找一隻會移動的魚
05/你們游離了我的想像

靈・感

hayleyhyeung@gmail.com
www.facebook.com/hang.y.yeung

在任何事情都是雙向的年代，多少喜歡繁華城市；多少人討厭喧鬧城市？我，一個平凡香港女生。我，喜歡用心感受人和物。我，喜歡我的家——香港。儘管世界有多少聲音、多少情緒，內心的小精靈永遠最寧靜、簡單。

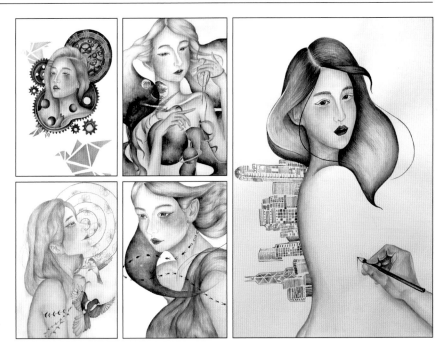

01/盼望未來　02/給天國的他　03/誰在操控
04/不寂寞　05/背著城市的精靈

YILOK

bommi_ho@yahoo.com.hk
www.instagram.com/yilok_draws/

大家好我叫何伊諾～雖然沒有學過畫畫，但平日有時間也會抽空練習，在網上看別人的作品，學習不同的繪畫技巧，現在喜歡主要以繪畫少女來表達每一張畫當中的感覺和情感。

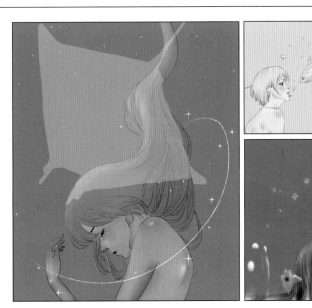

01/Sing Me To Sleep　02/SILENCE　03/Give Me A KISS
04/ANGEL

Rock The Paper

hello@rockthepaper.net
www.rockthepaper.net/

ROCK THE PAPER HERE

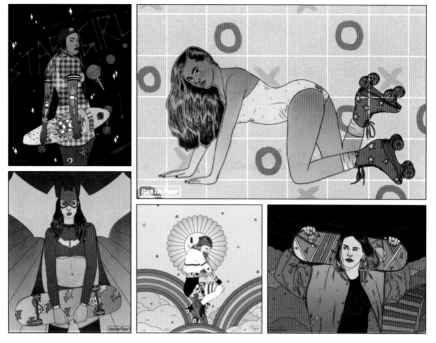

01/stargirl 02/XO 03/batgirl 04/skittles 05/stranger things

亞田

makoto.tin@gmail.com
www.facebook.com/makoto.tin

出生於香港，極度喜歡創作。現職自由工作者，主要為企業培訓、Infographic設計工作坊、LINE貼圖及漫畫設計繪畫、怪物繪畫導師，志在分享，觀賞、參與、繪畫的樂趣！

01/屍之男五　02/屍之女四　03/屍之男三
04/屍之男一　05/屍之女二

的的

fofoto@gmail.com
www.facebook.com/vinky.wong

關於的的，本人曾經與香港藝術家Kenny Wong，Eric So一起工作，參與Molly等人形玩具的設計項目。現職美術導師，自己創辦千嵐畫室，也是兩個女兒的母親。

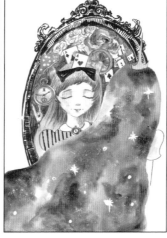
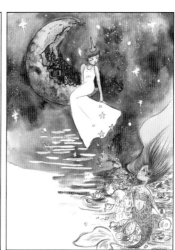

01/圍繞　02/幻象　03/雙生
04/鏡像　05/水月

十木

greenlukluk@yahoo.com.hk
www.puppetcastle.com

I like using different styles to express the stories of the illustration, therefore,stories are in the picture!

01/未來　02/樂園　03/好味道
04/不再孤獨　05/外星訪客

Saida

h2sindia@naver.com.com

사이다

In college, I got a bachelor of arts with a focus on sculpture.Meaning of Saida means to be in between. For example, we live in between heaven and earth, between the state of idealism and realism...etc.My work is to bring to life the images of my imagination from my mind to art. Writing and illustrating picture books is what I consider my life career.

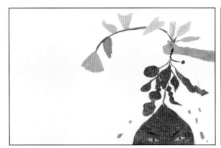

Jan Barceló

barcelojan@gmail.com
www.janbarcelo.com

JAN BARCELÓ

Illustrator and screen printer based in Barcelona, working on children's books, freelance projects, and self-edition.

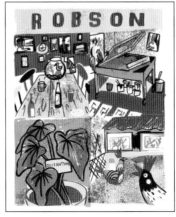

01/FACE1 02/FACE2 03/Taxista1
04/ROBSON 05/Taxista2

Kihyun HAN

illust.han@gmail.com
hankihyun.wordpress.com

벨기에의
브뤼셀 왕립 예술 아카데
미를 졸업하고 그림책
작가로 활동하고 있습니다.
어른과 어린이가 함께
읽고 공감하는 그림책을
만들고싶습니다.

Jung Jinho

jingotheme@gmail.com
www.grafolio.com/jingo

건축을 전공했지만 지금은
그림책 속에 이야기 집을
짓고 있습니다.세상을 보는
관점에 대한 그림책들을
쓰고 그립니다. 만든
책으로는 <위를 봐요!>, <
벽> 등이 있습니다.

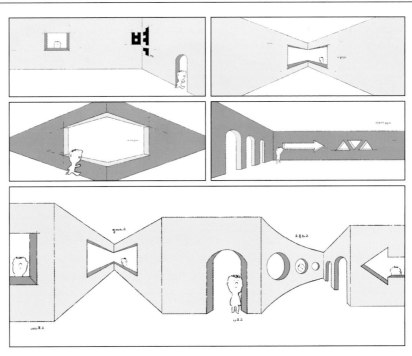

 # 경혜원

poohpooh20@hanmail.net
yellowpig.co.kr

 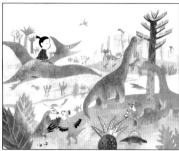

1981년에 태어나 명지대학교에서 영문학을 전공하고 있습니다. 작품으로 <선화 공주와 서동의 사랑 이야기> <선녀와 나뭇꾼> <한용운> <이율곡> 등이 있습니다. 먹의 번짐과 종이의 스며듦에 의한 동양화 특유의 기법으로 잔잔한 느낌과 편안한 분위기의 작품을 그리고 있습니다.

 # 김미정

books@yellowpig.co.kr
ssaboo93@hanmail.net

 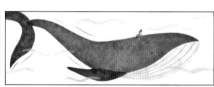

저는 이화여대에서 미술을 전공했습니다. 지금은 고양이 네 마리, 강아지 한 마리 그리고 장난꾸러기 드러머 한 명과 함께 살고 있으며, 스물다섯 마리 길냥이들의 엄마이기도 합니다.

01/아빠 우리 고래 잡을까1 02/아빠 우리 고래 잡을까2 03/아빠 우리 고래 잡을까3
04/아빠 우리 고래 잡을까4 05/당근 먹는 사자네오

이나래

ordinaryrae@gmail.com
www.eerae.com

동네를 산책하며
만나는 작은 돌멩이와
잎사귀들에게서
영감을 받곤 합니다.
2015년 첫번째 그림책
<탄빵>을 출간하고,
2017년
<염소똥 가나다>
를 출간하였습니다.

01/염소똥가나다_01 02/염소똥가나다_02 03/염소똥가나다_03
04/탄빵_01 05/탄빵_02

율마
Yulma

yulmasin@naver.com
facebook.com/yulmasin

한국에서활동 중인 프리랜서
작가입니다.
창작그림책 '우주음표'에서는
글, 그림을, '초원을 달리는
수피아'에서는 그림을
맡았습니다.
현재는'마법사단'으로 다양한
창작활동을 하고 있습니다.

269

Moonsun

flowand@naver.com
www.facebook.com/flowand

만화와 문학을 전공하였고, 일러스트 작업을 10년간 하였습니다.2016년 <<돼지 안 돼지>>를 시작으로 그림책 작가의 길을 걷고 있으며 지금은 11월에 출간될 2번째 창작 그림책에 집중하고 있습니다.

이해진

p_51244@naver.com
www.HJLeee.com

그림책 <커다란 구름이> (2015,반달)와 <개미 가 올 라 간 다 > (2016,반달)를 쓰고 그렸습니다.

01/커다란구름이 02/커다란구름이_02 03/개미가올라간다_01
04/개미가올라간다_02 05/개미가올라간다_02

Yu-kyung Kim

kneepray@hanmail.net
ggamsiii@hanmail.net

저는 1970년 서울에서 태어나
한국 일러스트레이션 학교에서
그림책을 공부했습니다. 저는
아이들과 함께 그림책을 통해
세상을 배우고 싶습니다.

임 선 경

kneepray@hanmail.net
yimsunkyung.com

1968년 서울에서 태어나
홍익대학교에서 디자인을
전 공 했 습 니 다 . 저 는 제
그림으로 사람들의 내면에
있는 순수함 일깨워주고
지친 마음을 위로해주고
싶습니다.

01/색깔나라 02/그래도사랑해1
03/줄넘기나라 04/그래도사랑해2

이수애

suae1226@gmail.com
www.blog.naver.com/suae1226

시 각 디 자 인 과 일러스트레이션을 전공하고 다양한 그림으로 그림책을 만듭니다. 쓰고 그린 책으로 2015년 우수출판콘텐츠로 선정된<나뭇잎 손님과 애벌레 미용사>가 있습니다. 어느 날 도서관에서 우연히 보게 된 한 권의 그림책은 상상력의 무한한 재미와 힘을 알려주었고, 내가 경험하지 못한 세상을 경험할 수 있게 해주었습니다.

December Y

decemberystudio@gmail.com
www.be.net/decemberystudio

이야기가 있는 그림을 그리는 일러스트레이터 디셈버와이 입니다.

01/Sea 02/Cat 03/Parrot
04/Parrot 05/Tree

홍찬주
Hong Chanju neojaja@hanmail.net

홍찬주

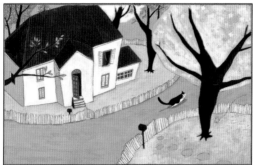

저 는 어 릴 때 부 터 그 림
그리기를좋아했고 대학에서
일 러 스 트 레 이 션 을
전공했습니다. 앞으로도
아 이 들 을 웃 게 만 드 는
재밌는책을만들고 싶습니다.

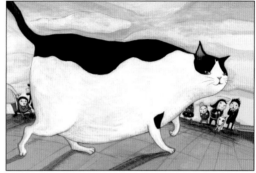

이선미
lee sunmi iisssemi@naver.com

그 림 책 을 쓰 고 그 리 며
사람들과공감하길 바랍니다.
출간된책은 나와 우리,
수박만세,어느조용한 일요일
이 있습니다.

Hello, I`m Nagyeong. I paint with characteristic illustration.I really want to participate in the Asian illustration Awards. I interact with many people. I want to enjoy it in a wide world.

01/Chameleon 02/Bear 03/Owl
04/Mummy 05/Monster

関根知未 tomo-omot@tbp.t-com.ne.jp

Tomomi Sekine

1982年東京生まれ。
イラストレーター。
文具やCDジャケット
等のイラスト制作と、
オリジナル雑貨の制作
を中心に活動中。著書
に絵本『ドーナツやさ
ん はじめました』
（教育画劇）がある。

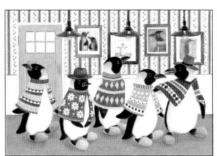

 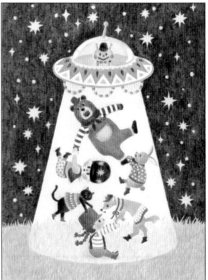

01/お宅訪問 02/アボカド三兄弟 03/こんなのペロリだよ
04/USOでしょ！？

 ## todo

cindyyuenhk@gmail.com
www.facebook.com/banakoland

todo

昔から絵やイラストを描
くのが好きで、生頃には
春の絵を描くで入選し、
さらに日本の自然を描く
、千葉市民美術展でも洋
画部門で入選、デザイン
フェスタでも入選しまし
た。その後、職業訓練で
ＷＥＢデザインの更なる
研鑽を図り技能向上に励
み、デザインやイラスト
など、手描きでも行って
いたノウハウを活かしつ
つ、クリエーター登録サ
イトより作品提案、務経
験も積んでおります。

01/ふわふわキャラのモグラたたき　02/桜とジャスミン　03/宇宙鳳凰
04/金魚の絵　05/公園の桜

 ## 形無形

katanashimugyouart@icloud.com
https://www.katanashimugyou.art

形無形

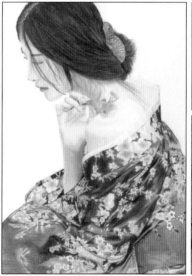

2014年から約20年ぶ
りにイラストレーター
として復帰。翌年から
は色鉛筆画家Imai
Atsushiとしても活動
再開。現在は日米英を
中心に世界中のトップ
アートフェア、展に出
展活動中。

01/kimono_woman　02/Idol_character　03/Idol_character
04/woman　05/Idol_character

ゆりこ

hiramekikoubou39@gmail.com
hiramekikoubou39.wixsite.com/yuriko

物語やメッセージ、ちょっぴりダークな要素、不思議さを含んだイラストを描きます。デジタルでの色つけがとても楽しく、可能性を感じます。

01/観察中　02/タコ姫の初恋　03/クジラと菊の波しぶき　04/神獣　05/カメレオンと少女

吉田　恭

kyoko06061963@gmail.com
www.facebook.com/kyoko.yoshida.334

イラストレーターの吉田恭です。LOVE&PEACEをテーマに描いていきたいです。

01/月の妖精　02/月の天使　03/海の天使
04/太陽の天使　05/雨の妖精

しなもん

misapariron@gmail.com
www.instagram.com/sinamon19901206

しなもん

絵には泣かされ辛い時期もあったしこの先もたくさんあると思う。でもなぜか絵だけは嫌いになれない。死ぬまで描くことだけは飽きずに一緒にいてる。

はしこ

naoha.shi11@gmail.com
bluetopaz.xxxxxxxx.jp/

hashiko

山口県在住。芸術短期大学卒。

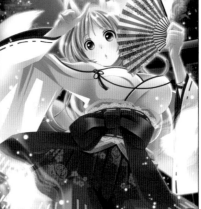

01/書道ガール　02/源氏物語　03/お狐さまっ！
04/空と海と歌と　05/猫の住む街

277

 えんぐも　enngumo@gmail.com
bjw.hanagumori.com

engumo

I draw colorful daily lives
of the girls.

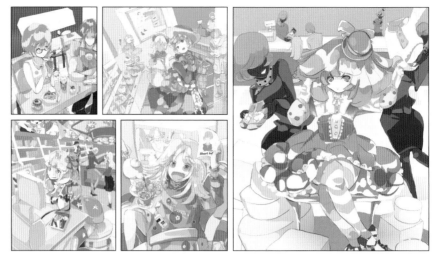

01/カフェ　02/パン屋さん　03/お買い物
04/ＣＤショップ　05/美容院

カナモトアサコ　siberian.huskyc1210@gmail.com
nanagatuazuki.tumblr.com

かわいいイメージとカ
ラフルなイメージを意
識してイラストを描い
ています。　やうさぎ
が好きです。

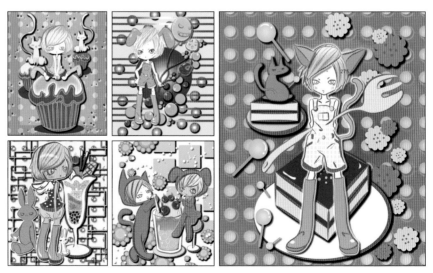

01/cakecakecake　02/fusen　03/cakeame2
04/pafu2　　　　05/soda

 銀蛇 kurorepo001@gmail.com
twitter.com/WSnake007

Ginja

独学ではございますが、長年趣味で夢だった絵を描くお仕事をしたく応募させて頂きました。何卒宜しくお願い致します。

01/湖のある景色　02/錯覚絵月下の流氷　03/あまがっぱのふっこ
04/龍馬と土方

● AngelRabbits poo@angelrabbits.com
angelrabbits.com

AngelRabbits

オリジナルキャラクターの天使うさぎたちを中心に80作以上の絵本の他、youtube動画、LINEスタンプ、ユニクロTシャツのデザインなどを制作しています。

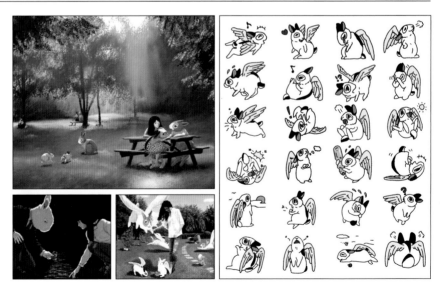

01/初夏の天使うさぎたち　02/最初の天使うさぎ　03/なみだの川
04/イースター天使うさぎ

Fish 大魚

hello.dayuu@gmail.com
instagram.com/fish.dayuu

fish . 大魚

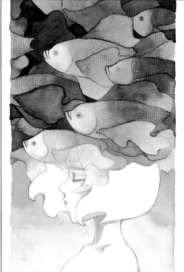
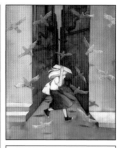

Retoucher turned illustrator, painting artwork that matters. Work mostly with traditional media.

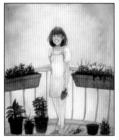
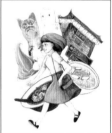

01/I mperfection 02/Garden on my balcony 03/In my head
04/Encounter 05/Blessings To You

Yuz'ki

e_l_blade@yahoo.com
www.facebook.com/pandaneko.yuzki/

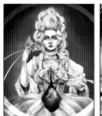
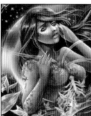

A Malaysian panda involved in art, story writing and photography.

01/Tethered 02/Breathless
03/Dessert is Love 04/Metamorphosis

🇲🇾 **T G** thineswari@gmail.com
www.facebook.com/thineswari.g.creations

Growing up as a self-taught, channeling the 'Flow' are the best approach I seek to understand essence of creativity as well as my cultural aesthetics. To this flow, the essence transforms majorly my career path as an artist, illustrator and designer. Recognizing feminine essences and the personal interest towards divinity subjects - or anything savvy, really - further intrigues the questions I have in daily lives basis and I look forward to create contents that matters.

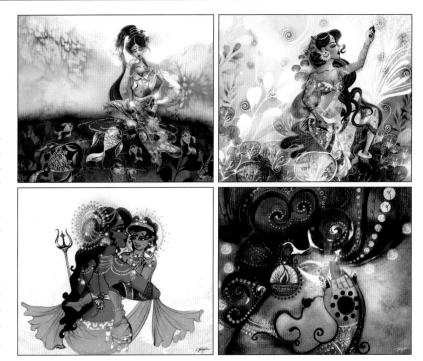

01/ Angel Series_Water 02/ Angel Series_Air
03/Skandamata_Divine Mother and Son 04/Grateful

🇲🇾 **Wai Khong** waikhong@gmail.com
www.instagram.com/wkhong.doodles.artcraft/

Wai Khong is a Multimedia Design Lecturer, with passion in doodles, art and craft.
He recently works on Doodles with inking & watercolor brush. His works are related to local authenticity in Malaysian culture.

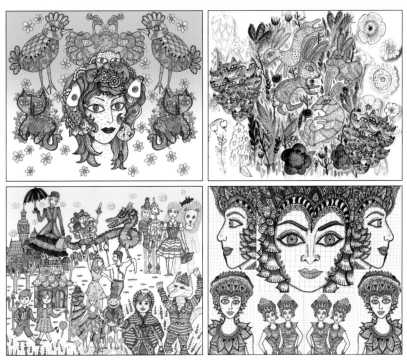

01/Lady Birds, Fishes, Cats 02/Classic Storybooks
03/Rabbits _ Cats 04/Traditional Dancers

 # SharonY

sharonyeaw@gmail.com
sharon-yeaw.cgsociety.org/

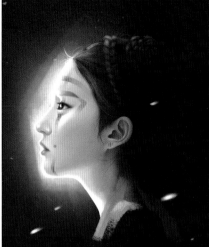

Sharon yeaw楊雪樺，曾修多媒體設計系，後主修插畫與漫畫系和熱愛手工創作。現為兒童漫畫導師和插畫家。

01/藍蝶之女　02/族長之女　03/光之女
04/龍之女　05/花之女

Kat Rahmat

katrahmat@gmail.com
www.katrahmat.com

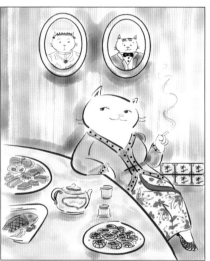

Kat Rahmat is a Malaysian visual artist. She has an MA in Philosophy and Politics from Edinburgh University and a Post-baccalaureate in Fine Arts from Tufts University. She is also a writer and an award-winning brand strategist for a multinational advertising agency.

01/Teatime　02/Daisy Recovers　03/proposal
04/At The River　05/Privacy

阿浚

jiatjun@gmail.com
www.facebook.com/tjuncomic/

目前是平面設計師、
報紙上連載四格漫
畫、偶爾兼職插畫，
不屬害畫畫但還是很
喜歡畫畫，偶爾得到
人的讚賞認可就會覺
得無比開心的傻子～

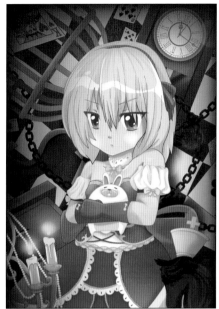

01/artwork01　02/artwork05　03/artwork02
04/artwork04

Bill

keaiping999@gmail.com

在努力著的一個小小
插畫家。喜歡躲在咖
啡廳的角落拿起畫筆
開始創作。

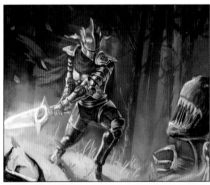

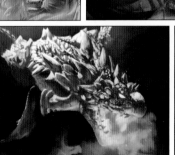
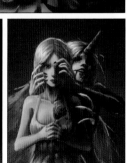

01/奪迴光明的騎士　02/惡魔召喚師　03/獵者
04/火龍　05/支配

Elisazzurro

elisa.marzano@hotmail.it
www.behance.net/elisamarzano

I'm Elisa Marzano, a young illustrator based in Italy I've just finished Art Academy in Florence and now I'm working as a freelancer.

Gan Ru Yi

ganruyi@hotmail.com
ganruyi.wixsite.com/portfolio

Ru Yi is an illustrator based in Singapore. She enjoys telling stories through illustrations. Armed with a passion for drawing and a strong interest in visual storytelling, she has done several book illustrations for publishing companies and is constantly exploring and upgrading her skills in the creative field. She looks forward to opportunities for collaborations and to produce more creative storytelling work.

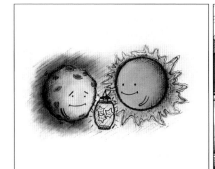

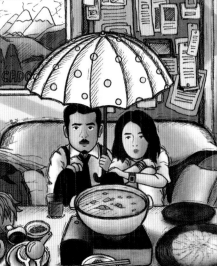

01/Sun, Moon and Stars 02/Rainbow Ice Cream
03/Claw Crane 04/This is not what I expected

Linwei Zhang

linwei.zhang@me.com
www.facebook.com/miss.lince

張琳瑋

a fashion designer,
live in italy.

劉安安

laoonon@gmail.com
ononlao.com

OnOn

澳門自由插畫師,為本
地報章社團畫插畫。
喜愛手繪、出外寫生。

01/贏家・輸家　02/One More Drink 再來一杯　03/Paranoia
04/在羅瓦涅米的路上

香港插畫生態

我們如何畫下去

採訪/編輯小組　受訪者/香港插畫師協會 伍尚豪會長　圖片提供/香港插畫師協會

香港插畫師協會（HKSI）成立於1999年，目的為推動香港
插畫專業發展，鼓勵創作。透過展覽、比賽、講座、研討
及推廣，促進交流，提昇專業水平。本會是一個集合了全
港最多專業插畫師的團體，現有專業會員六十多人和連繫
會員超過一百一十人，為創意工業提供插畫專業服務，亦
有會員從事教育工作。部份會員在插畫以外亦積極投入個
人創作，如動畫、漫畫、視覺藝術、人形玩隅等，作多方面發展。

自創會以來，本會共參與、推動、主辦逾五
十多個海內、外活動。由2009年起，香港插
畫師協會成功主辦「中華區插畫獎」，這項
嶄新區域性專業比賽為本會創立十週年的年
度盛事，並得到「創意香港辦公室」的全力
支持，把插畫專業引領到新的層次，為中、
港、台、澳四地的插畫交流揭開新的一頁。

Q：你認為近年香港的商業發展重視插畫嗎？

在近年香港插畫在商業發展，有著很大的轉變。由廣告插畫較被動的設計
服務項目轉化為跨媒介的應用，例如：兒童繪本插畫、電玩手遊、角色設
計、人偶等，甚至建立自己品牌創造另一片天。

01/協會定期舉辦分享會，與會員和業界交流，亦舉行展覽、課程及工作坊推動香港插畫發展

02/第四屆中華區插畫澳門展覽

03/第四屆中華區插畫澳門展覽

04/第四屆中華區插畫台灣展覽

Q:你對插畫師的前景有什麼想法?現今插畫師身份是?

儘管媒體不斷改變、潮流興衰週期越來越短暫,但我深信插畫是一切創作的本質,插畫師仍然運用畫,打破地域、語言的界限,與人溝通協調一種很好的工具。現在的插畫師雖然面對不斷的種種壓力,但需要保持自己的節奏、堅持原創、保留傳統的文化。雖然不是一下子可以改變世界,但可以令世界開心美好一點,應該是創作人要做到的。

 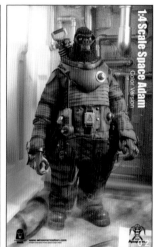

Q:如何建立「創意生態」?

近年香港插畫師的出路,面臨最大的考驗,因為傳統的媒體改變,客戶眼光考慮名氣大的、有沒有賣點、又足不足夠話題性的創作人,就成為了選擇與否的重要因素,市場主宰一切,產生免費畫畫爭取出位就成為惡性巡環,生存與生活成為很多創作人考慮的問題。因此要發展好的創作,一定要有健康的土壤,建立「創意好生態」不但要有長遠眼光的好客戶、合理回報的工作及有心有火的創作人。希望我們共同努力、互相欣賞、鼓勵交流、集思廣益,使我們亞洲成為不一樣的插畫世界,百花齊放。

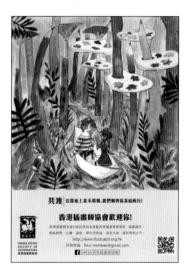

最後,香港插畫師協會歡迎你。

01/illustration by Jane Lee
02/Winson Ma @ Winson Classic Creation
03/2017伍尚豪為香港郵政設計及繪畫一套以"五感"為主題的特別兒童郵票
04/兒童郵票

亞洲插畫年度大賞-延伸至馬來西亞

各國插畫家共聚一堂分享心得

由馬來西亞吉隆坡成功時代廣場（Berjaya Times Square Kuala Lumpur）主辦，創意窩(Creative Volts)協辦,以及亞洲插畫協會授權，馬來西亞藝術博覽會為策略伙伴找了首個台灣境外的「亞洲插畫年度大賞2017」。吉隆坡成功時代廣場前後已舉辦了三次文創及藝術展，而這一次的「亞洲插畫年度大賞2017」更能帶來不一樣的作品及平台推廣創意及藝術。

從8月26至9月3日為期9天的「亞洲插畫年度大賞2017」藝術展中，共展出逾300幅來自台灣、日本、韓國、香港、澳門、中國、馬來西亞、新加坡等不同地區的藝術佳作，以及由馬來西亞雕刻家所精心打造的專屬雕刻作品。在開幕典禮當天及見面簽名會，8名來自不同國家及地區的插畫家出席，如有台灣的「我是馬克」，香港的伍尚豪與哈士奇魂，新加坡的「阿果」及馬來西亞的楊豪蔥等插畫家。一連多天的插畫展，還有現場壁畫藝術彩繪以及藝術工作坊。一系列的活動也吸引了大眾的親臨。

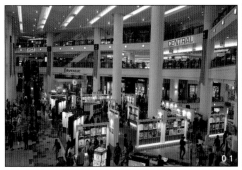

01/在成功時代廣場舉辦「亞洲插畫年度大賞2017」藝術展

02/現場藝術彩繪以及藝術工作坊

03/開幕當天8名來自不同國家及地區的插畫家出席

04/現場壁畫彩繪

吉隆坡成功時代廣場執行董事許慧敏在開幕典禮時表示，很榮幸能夠成為「亞洲插畫年度大賞2017」在馬來西亞站的主辦單位，她相信馬來西亞的插畫及藝術家能透過此國際平台分享創意心得，也同時幫助提升馬來西亞插畫領域的發展，提升人們對藝術的意識和鑑賞能力、教育公眾有關藝術投資的價值，並在展會期間向廣大群眾呈現大馬藝術家的雕刻作品，以便在這個國際平台上推動大馬藝術的發展。

關於吉隆坡成功時代廣場

被公認為「馬來西亞一期即建成的最大型建築」，總面積達750萬平方英尺的成功時代廣場，為吉隆坡市心臟地帶，提供無與倫比的購物體驗，多元餐飲選擇，以及各種生活上的娛樂與休閒亮點。它設有成功時代廣場主題公園 - 馬來西亞最大的室內主題公園。它概括了13項魅力萬千且緊張刺激的乘騎遊戲，獨家的Haunted Journey鬧鬼密室、全新的5D獵戶模擬器、嘉年華遊戲亭和其它樂趣無窮的設施;還有一座迎合您現代化數碼生活需求的IT中心，以及全國最大的保齡球中心之一Ampang Superbowl，和全馬第一觸碰感應大型音樂階梯。它也是2樓東翼，Central Park和小亞洲的聚集點。

成功時代廣場的地理位置優越，公共交通如吉隆坡單軌列車就正好停在大廈前方，而RapidKL也僅需5分鐘的步行路程就可抵達。

01/成功時代廣場主辦，創意窩協辦，以及亞洲插畫協會簽下備忘錄

02/嘉賓及贊助商合照

03/吉隆坡單軌列車

療癒角色滿點的跨國商社

以客為本，不劃地自限的多元發展-勝明文具專訪

採訪/編輯小組　受訪者/勝明文具代表取締役-陳美芳　圖片提供/勝明文具

勝明文具百貨有限公司為日本知名肖像Rilakkuma拉拉熊日系商品代理、Kapibarasan水豚君總代理商，長期發展療癒性質高之商品及多元異業合作。為讓更多的人能夠認識及感受到水豚君的呆萌及親和力，爭取於2016年末於華山1914園區及2017年中於麗寶outle mall舉辦水豚君系列特展且大受好評。

Q:什麼時候開始致力於發展肖像？

在還未成為代理商之前，很多日本肖像都未在台灣發展，甚至於市場上充斥著仿冒品，沒有更容易的管道讓消費者接觸日本精品，對客人而言是很可惜的事情，於是便開始慢慢發展代理事宜，時至今日也具備了一定的規模。為提供更多樣化的產品及提昇市場競爭力我們也逐漸納入新的肖像，療癒性極高的水豚君就是其中一個。

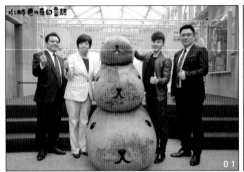
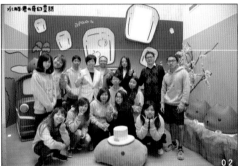

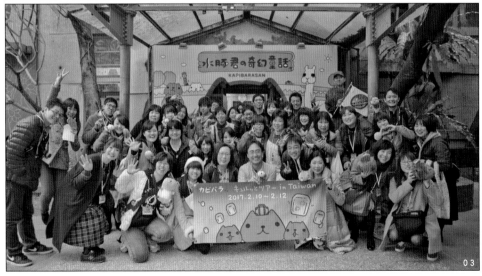

01/水豚君的奇幻童話展覽　　02/水豚君的奇幻童話展覽

03/水豚君日本旅遊團

Q:2016年底在華山1914園區舉辦水豚展的契機是什麼？

在台灣引進水豚君的肖像之前，水豚君的知名度沒有這麼普及，雖然有與其他品牌及連續劇合作，但我們還是想要有一個宣傳力度更大更廣的活動，將水豚君的呆萌讓更多的人了解、知道。因此才促成為期3個月的水豚君奇幻童話展覽。展覽期間也與知名港式點心餐廳合作，推出的水豚君期間限定餐點也獲得廣大迴響，加上日本商社也與旅行社合作水豚君台灣旅行團，在各方都盡全力配合之下，展覽才能夠如期圓滿！

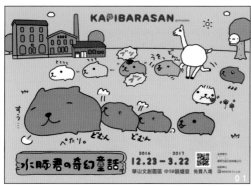

Q:除了現有肖像外，是否有再發展新的肖像？

除了現有的Rilakkuma拉拉熊以及Kapibarasan水豚君以外，今年也積極向日本簽訂新的肖像。其一為日本BANDAI公司今年新推出的療癒系角色－てながさん，另外一個為在LINE貼圖中於各國都廣受好評的「我是貓」。兩者在台都尚未有推廣，但「我是貓」在台灣Line下載貼圖裡，已經是屬於知名的超人氣肖像，兩者皆為新興療癒系角色，各有不同的風格，期望能與水豚君一起有不錯的發展，讓大家看到更多不同於以往的新角色。

01/水豚君的奇幻童話展覽　　　　02/水豚君亞洲插畫展
03/水豚君X黛麗佐手餐點　　　　04/水豚君的夢幻樂園展覽

爆走系無表情貓咪吾輩

有時候可愛，有時候很搞怪！-吾輩は猫です。專訪

採訪/編輯小組　　受訪者/勝明文具代表取締役-陳美芳　　圖片提供/勝明文具

「吾輩は猫です。」為日本知名貼圖角色，以時不時可愛、瘋狂、搞笑的動作活躍於通訊軟體上，幫你用誇張表情表現不能說的內心情緒！

Q:相較於其他療癒系角色，「我是貓」是否比較不一樣？

現今市面上大部分療癒系角色都是走可愛悠閒路線，讓人一看就覺得心靈受到治癒，而雖然「我是貓」外表較無表情，但他的療癒魅力則是在他那激動的情感表現。不同於其他角色，「我是貓」首度曝光是在知名通訊軟體上出現，以激動的情緒表達動態圖，讓牠在貼圖排名是名列前茅。而會有這樣的情緒表達，也是反映日本現今的社會現象。日本人冷漠及壓抑的個性是大家都耳熟能詳的，因此誕生出「我是貓」這樣的角色，能夠大膽且奔放的展現出自己的情緒。也因為有別於一般貓咪的形象而產生的反差萌，在日本廣受好評。

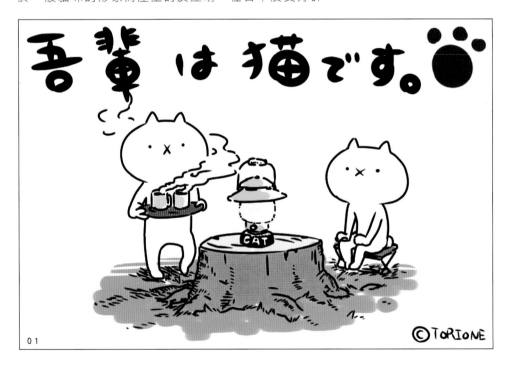

Q:未來「我是貓」將會有何規劃發展呢？

目前「我是貓」還未有任何相關實體商品，未來會致力於生產，讓更多人感受到牠的魅力。與水豚君的合作也在積極規劃中，希望兩種不同風格的治癒系角色能互相擦出更多火花。

01/我是貓-野餐

脫力系謎樣長手生物來襲

謎の生き物-てながさん專訪

採訪/編輯小組　受訪者/勝明文具代表取締役-陳美芳　圖片提供/勝明文具

「てながさん」是謎之生物，沒有人知道牠是從哪裡來的，為了尋求溫暖而來到都市。てながさん有各式各樣的夥伴，有「青蛙」、「兔子」、「貓咪」等型態。てながさん們的手臂很長而且很靈活，若是將手牽起來，感覺可以繞地球好幾十圈，不知不覺間好像已經住在人類家裡了。不太擅長應付狗。

Q:是甚麼原因想要將てながさん推廣至台灣？

有別於水豚君的慵懶自在，てながさん雖然一臉從容悠閒，但卻意外的很有行動力，連攀岩都很擅長，希望看著てながさ以從容的表情去完成所有的事情，能讓身處繁忙社會而無法放鬆的人們，能得到心靈上的治癒。另外長手的設計，除了能夠方便做任何事之外，最主要的原因是てながさん們很愛擁抱，所以才有此發想。因此，希望透過てながさん，讓這人與人之間漸漸冷漠的社會，來個簡單的擁抱，能夠更加地溫暖。

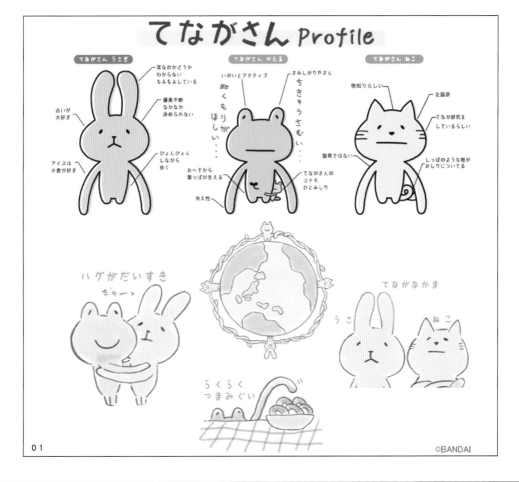

01

©BANDAI

志玲姊姊慈善基金會

2018回歸零，愛自己，才有能力與空間給予更多愛！

採訪/編輯小組　受訪者/林志玲小姐　圖片提供/財團法人臺北市志玲姊姊慈善基金會

林志玲（Chiling Lin）畢業於加拿大多倫多大學西洋美術史、經濟學雙主修學位。為了透過有系統的組織規劃與推動公益，志玲於2011年成立基金會，把大家的愛聚集起來、回饋社會，希望讓孩童與青少年有完成夢想與接受教育的機會。有許多小朋友因生病或家庭經濟的限制，無法及時獲得治療及學習，可透過基金會的幫助，得到醫療與學習的資源，一步步築起希望與笑顏。

Q:志玲姊姊2018年有何新計畫？

這些年過得既忙碌又充實，也謝謝許多朋友的支持與愛護，不過現在開始志玲姊姊希望能練習歸零人生，回歸生活的原點反璞歸真，新的一年想要多愛自己與家人一點，把時間與空間留給自己與家人，並且照顧好他們，就有更多能力與空間給予愛，花更多的時間在慈善基金會的公益活動上，回饋給予需要幫助的弱勢兒少，在學習與醫療上不虞匱乏。

人生是一段不停成長、改變自己又必須忠於自我的過程，每一個階段，都應該適當的歸零自己，將獲得的生命課題化為養分，讓我們的靈魂更接近完整，並珍愛每個時刻，獨一無二的自己。

愛自己的第一步，是接受全部的自己，不管缺點還是優點。努力保持好的、改變壞的，而無法改變的就選擇接受它吧！自信積極的看待自己的生活，並懂得與家人朋友一同分享，因為，當你學會愛自己，才能懂得付出愛、接受愛。

Q:志玲姊姊基金會受亞洲插畫協會邀請一起做公益的緣起？

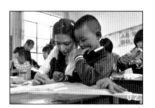

志玲姊姊與人為善、熱心公益，所成立的基金會幫助小朋友學習圓夢之宗旨，讓許多小種子成長茁壯的成績有目共睹。志玲姊姊就是希望幫助小種子畫出彩色的未來！所以也可以說是藝術家之一喔！這次榮幸受亞洲插畫協會邀請，共同參與公益活動，一起讓插畫的色彩不是只在平面上，而是可以透過志玲姊姊慈善基金會和插畫家們的創作T-shirt走入大家的生活中。T-shirt義賣所得全數捐助志玲姊姊基金會幫助的發展遲緩兒，作為學習與醫療經費。

01/深入雲南山區為九条溝小學的築巢蓋學生宿舍
02/陪伴偏鄉弱勢孩童上美術課
03/認捐早療教室並探視南投慢飛天使兒童發展中心

Q:至今為止志玲姊姊慈善基金會作了哪些公益項目？

基金會成立六年以來，持續公益活動如下：

1.黃金小種子早療計畫 4.偏遠地區小學學生宿舍建設
2.兒少學習圓夢計畫 5.女性健康議題倡導
3.兒童醫療 6.急難救助

這些公益除了協助腦性麻痺兒童、發展遲緩兒童、聽力損傷兒童的早療經費；並支持原住民兒童科學教育與舞蹈學習計畫；捐助偏鄉國、高中棒球隊球具、交通車與學習經費；捐助台大兒童醫院心臟治療儀器加強兒童醫療的安全性，並成立即將落成的志玲姊姊早療中心（輔大附醫），讓需要接受早療評估與療育的孩子有更多的療育資源。另外，對於女性乳癌及子宮頸癌的防治宣導也不遺餘力，超過十年代言六分鐘護一生，教導身心成長與自我保護的重要觀念，以及急難救助方面，捐助高雄氣爆事件受災家庭子女的教育學費及生活物資、協助災區學校設備的重建；在八仙塵爆事件受傷的朋友們在生心理重建計畫的募款與捐助。幾年來累積受益人數已達數萬人，並於103年獲得臺北市社會局評鑑社福慈善基金會優等獎，捐助成果有目共睹。2018 我們一起練習歸零人生，微笑，擁抱，關懷，給予，改變，希望。 歸零，讓心靈澄澈透明，保持一顆簡單純真的心，持續為了夢想而發光。

01/捐贈兒童心臟治療儀器助病童安全醫療
02/2018慈善月曆

f facebook.com/chilingjj

friDay錢包 簡單出門輕哲學

出門真正免帶錢包，使用手機輕鬆「嗶」出數位新生活

採訪/編輯小組　受訪者/遠傳電信 網路暨電子商務事業群 林幼玲 執行副總經理　圖片提供/遠傳電信

行動支付在全球掀起熱潮，在臺灣更是百家爭鳴，遠傳電信 friDay錢包為目前境內發行量最大的電子錢包，其跨行動裝置 機型與多元化支付及生活應用功能，至目前為止已突破80萬下載數。

HAPPY GO集點
信用卡條碼支付
三大電子票證
電子發票
eTag儲值
停車繳費
會員卡收納

Q:friDay錢包與其他行動支付最大的差別是什麼？

相較於部份業者僅支付功能，而 friDay錢包提供更豐富便利的服務，不僅同時支援Android與iOS手機雙平臺，另有多樣化的支付工具，包括：電子票證、信用卡條碼支付、電信帳單小額支付，除了支付之外，friDay錢包也不斷創新生活服務，其中，停車繳費、電子發票載具、電影票訂購、小市集購物、遊戲點數購買都已經可以在錢包內進行。更重要的是friDay錢包整合性強，現已串連遠東集團資源，最廣為人知的就是使用信用卡條碼支付後，可自動累積HAPPY GO點數，都能整合進錢包內，只要憑著一支手機就能輕鬆購物了。

Q: 這次friDay錢包與2018亞洲插畫年度大賞合作的項目是什麼？

此次friDay錢包與亞洲插畫大展獨家合作，不論是現場售票、展區內的餐飲以及紀念品的購買，或是其他交易，皆可使用friDay錢包支付，免掏零錢，更不用掏卡片，在手機螢幕點選條碼支付功能，就能夠輕鬆且安心地看插畫展囉！

01/只要帶手機出門，免帶現金好方便

02/遠東集團零售通路皆可使用

03/friDay錢包內建電子票證功能，搭乘捷運、租借uBike、小額付費好輕鬆

Q:使用friDay錢包哪些條件限制或是事前準備嗎?

只要你的手機作業系統符合下列條件,任何一家國內業者門號皆可以使用
1.Android系統:版本4.4.2以上之智慧型手機
2.iOS系統:版本8以上且使用iPhone5以上之智慧型手機
事前只需要搜尋friDay錢包下載應用程式,註冊friDay會員接著綁定你的信用卡
或是簽帳卡,即可體驗出門無錢包的數位新生活了。

🔍 如何新增信用卡?

1.

於個人首頁「卡
片」中,點選"新
增信用卡"

2.

填寫信用卡資料,
點選確認後,進行
3D驗證

3.

驗證完成,成功
加入信用卡

🔍 如何刷卡付款?

出示模式

❶ 請消費者點選出示條碼

❷ 使用者將條碼畫面
出示給予店家掃描

❸ 交易完成

掃描模式

❶ 請消費者點選掃描條碼

❷ 掃描店家立牌
QR CODE

❸ 確認付款信用卡,並輸
入金額,即可完成結帳

立即下載
friDay錢包

🔍 搜尋:friDay錢包

friᗡay錢包

輝柏-筆界經典傳奇

不僅是人類歷史傳承也具備貴族血統的天然繪材

採訪/編輯小組　受訪者/台灣輝柏行銷經理 林孟緯先生　圖片提供/台灣輝柏

輝柏（Faber-Castell）創立於1761年，發展至今超過255年的歷史，是歐洲最古老的書寫工具製造商之一。家族第四代伯爵Lothar von Faber，透過制定鉛筆筆蕊軟硬度標準，同時首創品牌概念帶入書寫工具中，將輝柏推上國際，成了今日世界最大的石墨鉛筆和色鉛筆生產品牌。

Q:輝柏（Faber-Castell）的品牌哲學又是如何呢？

輝柏（Faber-Castell）最特殊的是，它具有貴族的血統。
不僅如此，輝柏本身就像是一部藝術用筆（更精確來說是鉛筆）的發展史，從第一代Kaspar　Faber在座落於德國紐倫堡的小工坊生產第一支鉛筆開始，到第四代洛塔伯爵（Baron Lothar von Faber）將其名字刻在所生產的鉛筆上，成為書寫工具創立品牌銷售的第一人。此外，洛塔伯爵也是德國最早開辦公司健康保險計畫與幼兒園的人，由於他對當代經濟與社會有莫大貢獻，因而獲得拿破崙三世頒發伯爵勳位。

Q:輝柏（Faber-Castell）的品牌哲學又是如何呢？

「品質」是一直都是輝柏產品的核心。輝柏提供全球精緻優良品質、創新設計以及天然環保的無毒材料，讓全心發展人文藝術與專業美術市場的輝柏，始終是專業藝術家與熱愛人文藝術的一般消費者唯一的最佳首選。
許多知名藝術家，例如梵谷，曾公開讚揚輝柏對其創作的奇妙助益，連迪士尼唐老鴨角色的創作者卡爾・巴克斯（Carl Barks）以及時尚品牌香奈兒創意總監卡爾・拉格斐（Karl Lagerfeld）也都是典藏愛好者。

01/頂級顏料所製成的筆芯，相當飽滿、顯色
02/卡爾・巴克斯(Carl Barks) 唐老鴨之父
03/迪士尼角色_唐老鴨

Q:想對插畫師們推薦哪項好用的工具?

絕對是藝術家級水彩色鉛筆 與 PITT藝術筆。

以中世紀文藝復興時著名德國水彩畫家Albrecht Dürer為名的藝術家級水彩色鉛筆系列,手感超柔滑筆芯,讓著色更加便利。只要輕輕描繪幾筆,即可做大片渲染,演繹飽和細膩的色彩生命力。顏料能完全溶解於紙面,乾燥後即使再疊上其他顏色,仍維持其原始色彩,不會再次溶解。

PITT藝術筆是採用India Ink,與一般傳統麥克筆不同,不含酒精成份,無味。墨水不但具防水性,不滲透紙張,不易褪色使手稿鮮艷的飽和度能持久保存。

它們細膩的表現力、附著力與保存性,及可與多種媒材結合的特質,相信一定能滿足畫師們的所有需要。

01/藝術家級水彩色鉛筆　　　　02/製作完成的藝術家級油性色鉛筆

03/PITT 藝術筆　　　　　　　04/台灣輝柏行銷經理_林孟緯

{持續攀升的超人氣}

創意品牌The Alley鹿角巷 專訪

採訪/編輯小組　受訪者/The Alley鹿角巷 邱茂庭執行長　圖片提供/The Alley鹿角巷

不論是炎炎夏日一杯清涼的奶茶，或是寒冷冬天一杯暖暖的熱飲，相信很多人跟筆者一樣，每天一杯飲料是一個偷閒享受生活的重要環節，因此飲料市場一直以來，都是一個競爭相當激烈的產業，各種新型態，新口味的飲品層出不窮，今天特別為大家專訪到最近在台灣及國際市場上快速火紅的：The Alley鹿角巷（台灣叫：The Alley斜角巷），看看一個只有4年多的新品牌，是如何走出一條創新的創業道路。

Q:請問可以簡單分享一下你們目前發展的歷程與情況嗎？

好的，鹿角巷是2013年從台灣桃園出發的一個品牌，同時擁有台灣手搖飲料的創意與能量，也很希望能和世界更多的人分享我們的理念與美味，截至2017年底為止，目前我們在台灣有25間門市，日本東京有5間，加拿大多倫多有5間，馬來西亞7間，香港尖沙嘴1間，上海2間，澳門1間，越南1間，同時我們也還再持續且有規劃的拓展中。

Q:剛有提到分享理念這件事，能不能跟我們分享一下The Alley的理念是什麼？經營與推廣上跟其他品牌最大的差異又在哪裡呢？

其實這個問題我們一直反覆思考，隨著時間變化，我們也是一直不斷的挑戰自己的想法與提升，如果說跟其他飲料品牌在經營上最大的差異化，我想可以總結成：「其實，我們一直都沒有把自己定位成飲料品牌」。

專注於飲品的口感與品質，是品牌對於產品的堅持與根本，但是我們相信在這個世代，消費者對於飲品的需求更要提升至精神層面，因此我們更傾向將自己定義為一個「時尚創意美學的品牌」，能更加貼近生活全部的面向，去感受生活的美好，透過飲料這樣一個載體，盡可能地透過設計美學去滿足消費者分享展現自我的心，透過飲品的飲用方式是去滿足新奇有趣的好奇心，透過獨特的定位與氛圍營造溫暖都會帶來的空虛與寂寞，透過周邊產品去滿足鑑賞與珍藏的渴望。

當這些都能被滿足時，我們希望一切能更加貼近我們的初衷：「一杯飲料不只是飲料」，而且我們秉直著一個很嚴肅的態度：消費者享用飲品時，都是獨一無二屬於他們自己的時光，既然我們能很幸運的分享了他生命中10分鐘的時間，自然就應該更重視與尊重與消費者間的心靈交流。

今天謝謝The Alley鹿角巷，筆者聽了很喜歡這樣的想法，希望大家也能透過本次專訪對於這個品牌有更多認識，如果對於品牌有更多的興趣，可以上網或臉書獲取多資訊。

01/The Alley 鹿角巷
02/與顧客的心靈交流時間

THE ALLEY 全球官網 www.thealley.world

藏寶圖-跟著我們一起尋寶吧！

讓每個人不僅僅是個藝術的追尋者，更是個生活探險家

採訪/編輯小組　受訪者/藏寶圖藝術 黃銘國董事長　圖片提供/藏寶圖藝術

1994年，坐落於東區巷弄內的藏寶圖藝術就此萌芽，以蒐藏家的身份，我們發現來自民間的創意更真誠也更勇敢，而要如何面對現在的消費世代？我們用更直接的情感讓人接觸設計，與其說是生意人我們更想成為一個分享家。時尚，讓人覺醒！品味，讓人為之動容！好東西，具有美好的力量！我們來自這片土地，也分享著他的美好！

藏寶圖有成立20餘年的演繹畫廊當後盾，並在2005年成立藏寶圖電子商務事業，為了能服務到更多喜愛我們的客戶且不被時間及地域所限制，代理更多國際設計商品，希望讓大家能以輕鬆、便利的方式得到高品質的藝術生活。我們的商品及服務涵蓋來自居家裝潢創意設計小品、世界各地當代名家複製畫及世界級博物館典藏複製畫、雕塑、陶瓷精品、裱褙服務等，全都圍繞著環境佈置美學運作。

Q:藏寶圖的原始精神是什麼呢？

Treasure Art以發掘原創設計、新穎趣味及Eco Life為主要任務，並且代理販售世界各地有趣、有品味的生活家飾與設計商品，希望能讓大家以輕鬆的成本而獲得高品質的藝術生活，藉由不斷推出多元化新視界和互動，帶給大家一次次精彩的奇幻冒險之旅。

Q:你們的特色商品有哪些呢？

我們的商品來自世界各國，皆由藏寶圖親自嚴選代理，品質方面更經得起嚴格考驗，商品類型小至飾品、鑰匙圈，大至居家擺飾、掛畫、壁貼佈置，以及其他餐具、文具、3C產品…等等。

Q:藏寶圖的文創家飾商品有什麼特色呢？

我們相信好看又耐用的家具應該有個讓人人都可以負擔得起的好價格，所以我們透過經營多年的台灣在地工廠，最有效率及最不破壞環境的製造方式來降低成本，同時讓大家可以選擇透過自己組裝和運送，來省下更多的錢。不同於一般的家具家飾店，我們所有商品都歡迎你親自來試試，價格不論在店內或本網站都是公開透明，標示清楚的商品材質、產地，讓你放心選購。

01/藏寶圖外觀

02/藏寶圖商店內部

03/藏寶寶圖舉辦永生花束教學活動

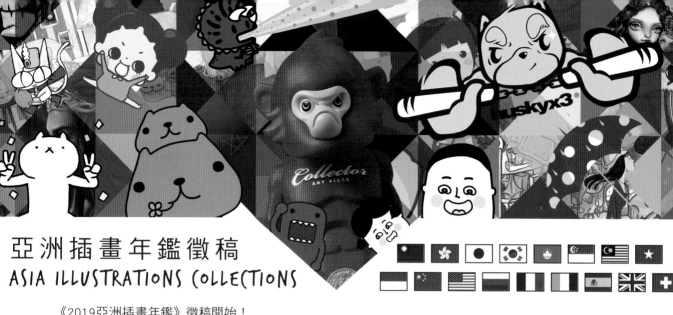

亞洲插畫年鑑徵稿
ASIA ILLUSTRATIONS COLLECTIONS

《2019亞洲插畫年鑑》徵稿開始！

亞洲插畫協會自2014年起，每年遴選跨亞洲多國不同世代與文化背景的插畫師作品編輯出版年鑑及舉辦實體展覽。展覽除了台灣外，還會到亞洲各主要城市巡迴，並於展覽期間舉辦多場對外活動，給予插畫創作者一個展示作品及與粉絲交流的國際平台。就如插畫師村上隆強調，將藝術商業化經營，其實是讓自己擁有更多資源去得到更高的創作品質；我們希望能提供創作者一個國際交流及曝光作品的機會，激發插畫產業更多的可能性，誠摯的邀請大家和我們一起用插畫改變世界！

亞洲插畫年鑑計畫

相關的徵稿方式和注意事項請參考下文說明。

*收件日期：每年1月1日9:00起至7月31日24:00止

*資料繳交：將下列共6個項目資料和檔案回信寄至 pupanda2019@gmail.com

1.基本個人資料(把下列共8個項目複製標題並填寫個人資料於信件內容回覆)

(1) 真實姓名(繁體中文或英文撰寫)：

(2) 筆名：

(3) E-MAIL：

(4)官方網站或Facebook粉絲頁：

(5) 個人簡介(100字以內，超過規定字數會做刪減，請以繁體中文或英文撰寫)：

(6) 國籍：

(7) 連絡電話(需加國碼)：

(8) 聯絡地址(需加郵遞區號)：

2.五張作品

繳交格式：

A.風格:新舊作品任何風格均可(只要作品著作權屬於參賽者本人)

(作品限不要放上簽名和任何文字，以繳交純插畫作品為主，整個年鑑計畫都會使用參賽者分開提供的簽名檔)

B.檔名：請輸入10字以內的作品名稱

C.格式：JPEG（.JPG）

D.色彩模式：CMYK

E.尺寸：(橫式) 72.5 x 60.5cm 或 (直式) 60.5 x 72.5 cm

F.解析度：72dpi

(請自行保留解析度為300dpi之圖像原稿，以利獲選後之編輯用)

3.個人照片

繳交格式：

C.色彩模式：CMYK

D.尺寸：5X5cm

E.解析度為：72dpi

(請自行保留解析度為300dpi之圖像原稿，以利獲選後之編輯用)

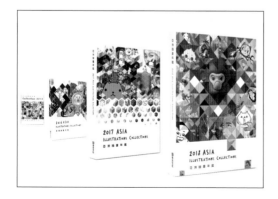

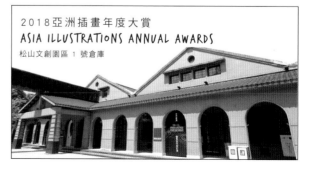

2018亞洲插畫年度大賞
ASIA ILLUSTRATIONS ANNUAL AWARDS
松山文創園區 1 號倉庫

4.親筆簽名檔

繳交格式：

A.內容：個人之白底黑字之簽名檔案(去背為佳)。

B.格式：JPEG (.JPG)

C.色彩模式：CMYK

D.尺寸：約9X5.4 cm 範圍內

E.解析度為：72dpi

(請自行保留解析度為300dpi之圖像原稿，以利獲選後之編輯用)

5.簽署合約

A.將下列合約的連結(亞洲插畫年鑑計畫徵稿活動條款及隱私聲明同意書PDF檔)

印出來(主辦單位提供2個連結擇一下載檔案)

合約連結一(Google)：

https://drive.google.com/file/d/0B6B22NJ8TR91WHdBc0

1JRG5sSUE/view?usp=sharing

合約連結二(百度)：

http://pan.baidu.com/s/1eSwWss6

B.親筆簽名並填上日期

C.掃描成檔案夾帶於電子信件中

6.匯款資料

*報名須收取新台幣 NT$1200元整，匯入主辦單位指定帳戶

*主辦單位提供兩個方案匯款方式：

一、銀行匯款

1.銀行名稱：國泰世華銀行(仁愛分行）銀行代碼：013

2.公司名稱：本本國際有限公司

3.公司帳號：201035000203

4.電話：02-25172076

*(匯款完請將匯款明細拍照或截圖連同以上資料回寄給主辦單位對帳確認。)

二、Paypal電子匯款

1.先到Paypal官網申請帳號，Paypal官網連結

https://www.paypal.com/tw/

2.把申請Paypal的帳號連同以上資料寄到主辦單位的信箱。

(備註：若使用Paypal方式付款，主辦單位收到參賽資料後，將寄匯款信到參賽者Paypal帳戶，參賽者收到繳款信，即可連結到Paypal帳戶進行匯款。)

*將以上資料備齊後，寄到pupanda2018@gmail.com將完成報名手續

常見徵稿 Q&A：

Q1. 個人照片部分有限定要露臉嗎？

A：希望可以是露臉頭像照片，如果不想露臉的話，也可以繳交像是拍手或是頭的側面等等，只要是真實人照片的一部分即可。

Q2.年鑑編排投稿者名稱是用本名還是筆名？

A：如果投稿者有繳交筆名資料，將第一優先使用筆名，如果沒有筆名將使用本名做編排。

Q3.入圍獲選後，原創作品尺寸不到72.5 x 60.5cm(含直式或橫式)，解析度300dpi該怎麼辦？

A：如果作品不到規定尺寸，麻煩繳交原作品最大尺寸，解析度300dpi (JPG圖檔)

Q4.為何要繳交報名費? 這新台幣1200元是用在那些地方？

A：此年鑑計畫執行包含：

1.幫所有創作者出版一本年鑑(含編輯費、設計、行銷、…等費用)。

2.主辦單位會舉辦實體展覽(含展場設計、策展、執行…等費用)。

*經費不足的部分將由主辦單位自行籌措，自負盈虧。

Q5.我是手繪在紙張上的作品可以參加嗎？

A：參賽者可以掃描紙本作品成電子圖檔，再用電腦軟體把作品裁切成參賽規定尺寸繳交。

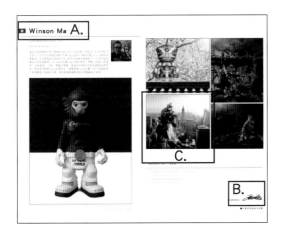

■ 年 鑑 內 頁 編 排 示 意 圖

2018 ASIA
ILLUSTRATIONS COLLECTIONS
亞 洲 插 畫 年 鑑

編 輯 統 籌　本本國際有限公司
　　　　　　© BENBENCO., LTD.
美 術 編 輯　蔡季寯・吳羽涵・葉庭宇・張君如
協 　 　 辦　亞洲插畫師協會
企 畫 選 書 人　賈俊國

總 　 編 　 輯　賈俊國
副 總 編 輯　蘇士尹
編 　 　 輯　高懿萩
行 銷 企 劃　張莉榮・廖可筠・蕭羽猜

發 　 行 　 人　何飛鵬
出 　 　 版　布克文化出版事業部
　　　　　　台北市中山區民生東路二段141號8樓
　　　　　　電話：(02)2500-7008
　　　　　　傳真：(02)2502-7676
　　　　　　Email: sbooker.service@cite.com.tw

發 　 　 行　英屬蓋曼群島商家庭傳媒股份有限公司
　　　　　　城邦分公司
　　　　　　台北市中山區民生東路二段141號2樓
　　　　　　書虫客服服務專線：
　　　　　　(02)2500-7718;2500-7719
　　　　　　24小時傳真專線：
　　　　　　(02)2500-1990;2500-1991
　　　　　　劃撥帳號：19863813
　　　　　　戶名:書虫股份有限公司
　　　　　　讀者服務信箱：
　　　　　　service@readingclub.com.tw

香 港 發 行 所　城邦(香港)出版集團有限公司
　　　　　　香港灣仔駱克道193號東超商業中心1樓
　　　　　　電話:+852-2508-6231
　　　　　　傳真:+852-2578-9337
　　　　　　E-mail:hkcite@biznetvigator.com

馬 新 發 行 所　城邦(馬新)出版集團 Cite(M)Sdn. Bhd.
　　　　　　41, Jalan Radin Anum,
　　　　　　Bardar Baru Sri Petaling,
　　　　　　57000 Kuala Lumpur, Malaysia
　　　　　　電話:+603-9057-8822
　　　　　　傳真:+603-9057-6622
　　　　　　Email:cite@cite.com.my

印 　 　 刷　威志印刷事業有限公司
初 　 　 版　2017年(民106)12月
售 　 　 價　1200元

本本國際有限公司

布克文化
blog.sbooker.com.tw

城邦讀書花園
www.cite.com.tw

亞洲插畫協會
ASIA ILLUSTRATION SOCIETY